古代部分

八十四

郭熙绘

早春图

榮寶齋畫譜

榮寶齋出版社 北京

前言

传统的中国绘画以其独特的艺术语言，记录了中华民族每一个历史时代的面貌，反映和凝聚了我们民族的审美意识和传统思想。她以东方艺术特色立于世界艺林，汇为全世界人文宝库的财富。我们当代人得以继承享用这样一笔珍贵的文化遗产是有幸并足以引为自豪的。面对这样一笔巨大的财富，把其中优秀的部分继承下来「古为今用」并加以弘扬光大，这同时也是当代人的责任。继承什么，怎样弘扬传统绘画遗产，这是一个不容选择的命题。回答这个命题的艺术实践是具体的，其意义是为个别的绘画教条所规范楷模，每一个画家都有自己对传统的认识和理解，都有着自己的感情并各取所需。继承和弘扬优秀文化遗产的理论和愿望都体现在当代人所创造的绘画艺术之中。

中国绘画有其发展的过程和依存的条件，有其不断成熟完善和自律的范畴，明显地区别于其他地区和画种。她以线为主，骨法用笔，重审美程式造型；对物象固有色彩主观理想的表现，客观世界和主观心理合成的「高远、深远、平远」「散点透视」的营构方式，「师造化」「以形写神、神形兼备」的现实主义理想；工笔、写意的审美分野，绘画与文学联姻，诗书画印一体对意境的再造；直写「胸中逸气」的文人笔墨，各持标准的门户宗派，多民族的艺术风范与意趣；以及几千年占统治地位的封建士大夫思想文化的大背景，等等。从而构成了传统中国画的形式和内容特征。一个具有数千年文明传统的民族所发展和创造的文化，在创造新时代的绘画艺术中，不可能割断自己的血脉，历代无论院体或民间，师授或是私淑，都十分重视临摹。即便是今天，积极地去临摹习仿古代优秀作品，仍不失为由表及里了解和掌握中国画技法特质、体悟中国画精神品格的有效方法之一，通俗的范本也因此仍然显得重要。我们将继承弘扬民族文化的社会命题落在出版社工作实处，继《荣宝斋画谱·古代部分》百余册出版之后，现又开始编辑出版《荣宝斋画谱·现代部分》大型普及类丛书。

对传统文化的热爱和了解，是继承和弘扬优秀文化遗产的前提。热爱和了解传统绘画艺术的人民大众是传统绘画艺术生生不息的土壤。在中国绘画发展的历史上，没有任何一个时代像今天这样拥有众多的画家和爱好者。大家以自己热爱的传统绘画陶冶情怀，讴歌时代，创造美以装点我们多姿多彩的生活。为此服务并做出努力是出版工作者的责任。就传统中国画的研习方法而言，

丛书以中国古代绘画史为基本线索，围绕传统绘画的内容题材和形式体裁两方面分别立册；以编辑典型画家的风格化作品和名作为主，注重技法特征、艺术格调和范本效果；从宏观把握丛书整体体例结构并丰富其内容；对当代人喜闻乐见的画家、题材和具有审美生命力的形式体裁增加立册数量；由具有丰富教学经验的画家、美术理论家撰文做必要的导读；按范本宗旨酌情附相应的文字内容，以缩小读者与范本的距离。有关古代作品的传绪断代、真伪优劣，这是编辑这部丛书难免遇到的突出的学术问题，我们基于范本目的，一般沿用著录成说。在此谨就丛书的编辑工作简要说明，并衷心希望继续得到广大读者的关心和帮助。我们希望为更多的人创造条件去了解传统中国绘画艺术，使《荣宝斋画谱·古代部分》再能成为滋养民族绘画艺术的土壤，为光大传统精神，创造人民需要且具有时代美感的中国画起到她的作用。

荣宝斋出版社　一九九五年十月

郭熙简介

郭熙(约一○○○—约一○九○),字淳夫,河阳温县(今属河南)人。北宋著名画家、绘画理论家。其山水画代表作品有《早春图》《窠石平远图》《幽谷图》《寒林图》等。据《林泉高致·序》云:"少从道家之学,吐故纳新,本游方外。家世无画学,盖天性得之。遂游艺于此成名。"『道家之学』易于培养山林之士的性情,『本游方外』,是中国画家的基本品格,在其所绘山水画中寻找寄托。而山水胜境,超迈尘俗,又涵容丰富,是人在精神上可以得到满足的境界。

山水画师法李成,郭熙的山水绘画风格多样,笔墨淋漓秀润,自然天成。

在绘画理论上,郭熙著有《林泉高致》一书,对学习中国画和深入理解中国画具有重要意义。

按:本书除了《早春图》之外,另收录郭熙早期代表作品《窠石平远图》此作品现藏于故宫博物馆。

两幅作品从形式特征、样貌风格及语言特点等诸多方面均可形成鲜明的对比和联系,便于读者研究学习。

目录

北宋郭熙山水画艺术刍议

王勇

一

郭熙北宋主攻山水画家，在当时名满天下，号称『今之世为独绝』[1]，即使是放眼群星闪耀的北宋画坛，乃至整个中国绘画史上，他都是卓然超群的绘画大家。不仅如此，他在山水理论方面的系统性论述也是影响深远，在很多方面具有开创性且论述精辟，以至后世画论者有超出其范畴者，因此由其子郭思整理的主要反映郭熙山水画经验的笔记《林泉高致》也是中国古代画论的经典著作。

郭熙所处的时代是中国古代绘画的高峰，尤其是作为逐渐独立并成熟的山水画迎来了属于它的黄金时代时代。按照台湾学者李霖灿的说法，『五代和北宋，换言之，十世纪到十一世纪这一段时间之内，因为这两百年之间，名家辈出，形成前所未有的光辉灿烂，称之为黄金时代，当之无愧』。[1]

与世界上其他地方一样，中国古代也是人物画最先发达。由于魏晋玄学之滥觞，受道家思想亲近自然以及中国山水文学的影响，描绘自然风景的绘画在农耕文明的古代中国形成了具有独特文化内涵的山水画。

孔子说，『智者乐山，仁者乐水』。还说，『逝者如斯夫！不舍昼夜』[3]。可见宋代是空前繁荣的一个时代。中国人对山川河流有着深厚的情感，不仅通过『比』『兴』将自然山水人格化，也将之作为对象审美化，而且更进一步通过山水引发对宇宙时空的哲思冥想。

十世纪中叶，宋统一全国，唐代坊市制度废除，代之以更为自由繁荣的商业发展。此时皇家设立规模庞大的翰林图画院，通过选拔、培养和奖罚的完备制度，聚集了一大批绘画高手。陈寅恪先生曾说：『华夏民族之文化，历数千载之演进，造极于赵宋之世』[3]。

以山水画为代表的传统绘画在这一时期进入一个高峰，如宋人所说，『本朝画山水之学，为古今第一』。[4]二十世纪山水画的代表人物黄宾虹也以『浑厚华滋』为宋画精神之概括，论画以宋画为最高范式，常常在画上题跋强调他一贯的观点：『画宗北宋，浑厚华滋。不蹈浮薄之习，斯为正轨。』

二

在北宋的翰林图画院里，郭熙是相当突出的一位。郭熙字淳夫，河阳府温县（今属河南）人，因在黄河北岸，遂被人称之为郭河阳。他出身平民，早年信奉道教，游于方外，以画闻名。宋神宗熙宁元年（一〇六八年）奉诏入图画院，初为『艺学』，后任翰林待诏直长。据说，宋神宗很喜欢郭熙的画，宫廷的墙面上多为郭熙作品，曾『一殿专皆熙作』。

《宣和画谱》：『（郭熙）善山水寒林，得名于时。初以巧瞻致工，既久，又益精深，稍稍取李成之法，布置愈造妙处，然后多所自得。至摅发胸臆，则于高堂素壁，放手作长松巨木，回溪断崖，岩岫巉绝，峰峦秀起，云烟变灭，晻霭之间，千姿变状。论者谓熙独步一时……』

郭熙山水师法李成，形成自己的风格，后人并称『李郭』。画史上将李成、郭熙一派统称李郭风格，与董源、巨然所代表的董巨风格分庭抗礼。『卷云皴』（石法）和『蟹爪』（树法）为李郭风格在绘画语言上的标志性特征。李郭风格是一种北派画风，画风更加写实、庄重，相较于趋向于表现个人性灵的南派董巨，更加能够突显天下威仪的王朝山水的精神象征。李郭风格在北宋受到政治垂青，盛极一时，延宕至元代，赵孟頫、唐棣、朱德润等追随者甚众。至元末，此派式微。

三

《宣和画谱》著录御府藏郭熙作品有三十件，有的略施淡彩。可惜大多散佚。现传世作品真正可信的不过数幅。这些作品均为绢本，以墨笔为主，其中最有代表性的是台北故宫博物院收藏的《早春图》和故宫博物院收藏的《窠石平远图》。

《早春图》，山水立轴，纵一五八·三厘米，横一○八·一厘米。画面家自题：『早春。壬子（一○七二）年郭熙画』，并加盖『郭熙笔』的朱文印章。画面右上有乾隆皇帝御题诗：『树才发叶溪开冻，楼阁仙居最上层。不藉柳桃闲点缀，春山早见气如蒸。』《早春图》表现了春山巍峨的肃穆气派和潜藏其间的人间生机。在春寒料峭的北方山色中，云气氤氲，流水穿行，孤木远楼，人物忙碌其间，有渔家捕捞，也有赶路的行人。

《早春图》采用高远法为主，局部兼以平远和深远。画幅正面由近及远山势蜿蜒，形成了突兀的主峰，主次分明，画幅左右中端分别观察，则各有洞天深远。或远坡绵延、或深涧流水重叠、楼宇掩映；画幅的下端前景，左右极尽开张，形成平远之势。

《早春图》山形曲折，加之烟云缭绕，形成曲态多变的画面效果，山势似断续又意态连绵。皴法上着意强调在山石和山脊的高点的密度。染高与染低之间，则形成颜色较淡的中间区域，皴法累积的密度及所形成的明度效果上，拉开的距离较大。这种手法上的特色，形成了深浅的多变的墨色效果，结合山形和云态的曲折变化，共同营造出山水画丰富无穷的虚实。但是画家在变化多端的虚实掩映中，始终有明确的主线暗藏其中，因此画面并不显得零乱无序。画面从局部观照，无论林木山石，还是人物道具，均写实而具体，即使远景处的楼宇表现也交代的具体可信，有宋代界画的风貌，但是整体瞻望，又可明确此画绝非实景山水，这其中体现出天下盛世的奇观盛景之威仪肃穆和婀娜风姿。画史评郭熙『得烟云出没，峰峦隐现之态，布置笔法，独步一时』[5]。应该说《早春图》迥异于范宽壁立千仞的《溪山行旅图》，也不同于李唐峭拔方折的山形和董源含蓄渐变的笔墨效果，是夏夏独造的旷世杰作，既是郭熙山水画的代表作，也是中国山水画的力作之一。

《窠石平远图》，纵一二○·八厘米，横一六七·七厘米。此画画幅横扁，景致也不复杂，所描绘的内容集中在画面的下半段，是典型的平远法构图。此画描绘了深秋清旷阔远的景致，是郭熙晚年的作品。画面左边有小字落款，并且非常难得有明确纪年：『窠石平远，元丰戊午（一○七八）年郭熙画』。画法与《早春图》颇为相似，但较为概括、疏朗，局部叶法墨色对比分明，处理较为平面化。

四

《林泉高致》乃郭熙生前所述，由郭思记录整理而成。共六篇，分别是《山水训》《画意》《画诀》《画题》《画格拾遗》《画记》，其中《画格拾遗》《画记》为郭思本人所写。通过《林泉高致》我们可以全面地了解郭熙的创作思想，这其中不乏影响深远的创见。

郭熙取景有法，『远望以取其势，近看以取其质。』，并总结出山水画构图为『三远』即高远、深远和平远。他主张观察真景，体味四时，『春山淡冶而如笑，夏山苍翠而欲滴，秋山明净而如妆，冬山惨淡而如睡。』，又可以画中『卧游』，不下堂奥而坐穷泉壑。他认为画家不仅要诗文修养和笔墨技巧兼修，而且从画理、画道上参悟出山水背后的真意，他讲：『（山水）先理会大山，名为主峰。主峰已定，方作以次，近者、远者、小者、大者，以其一境主之于此，故曰主峰，如君臣上下也。』

从中我们也不难体会出他在《早春图》中苦心孤诣地丘壑营造背后，所力图传达的自然世态丰盈表象下的天下极则。

注 释

[1] 李霖灿著《中国绘画史稿》
[2] 语出唐·张彦远《历代名画记》
[3] 语出陈寅恪《邓广铭〈宋史职官志考正〉序》
[4] 语出宋人邵博《闻见后录》
[5] 语出元·夏文彦《图绘宝鉴》

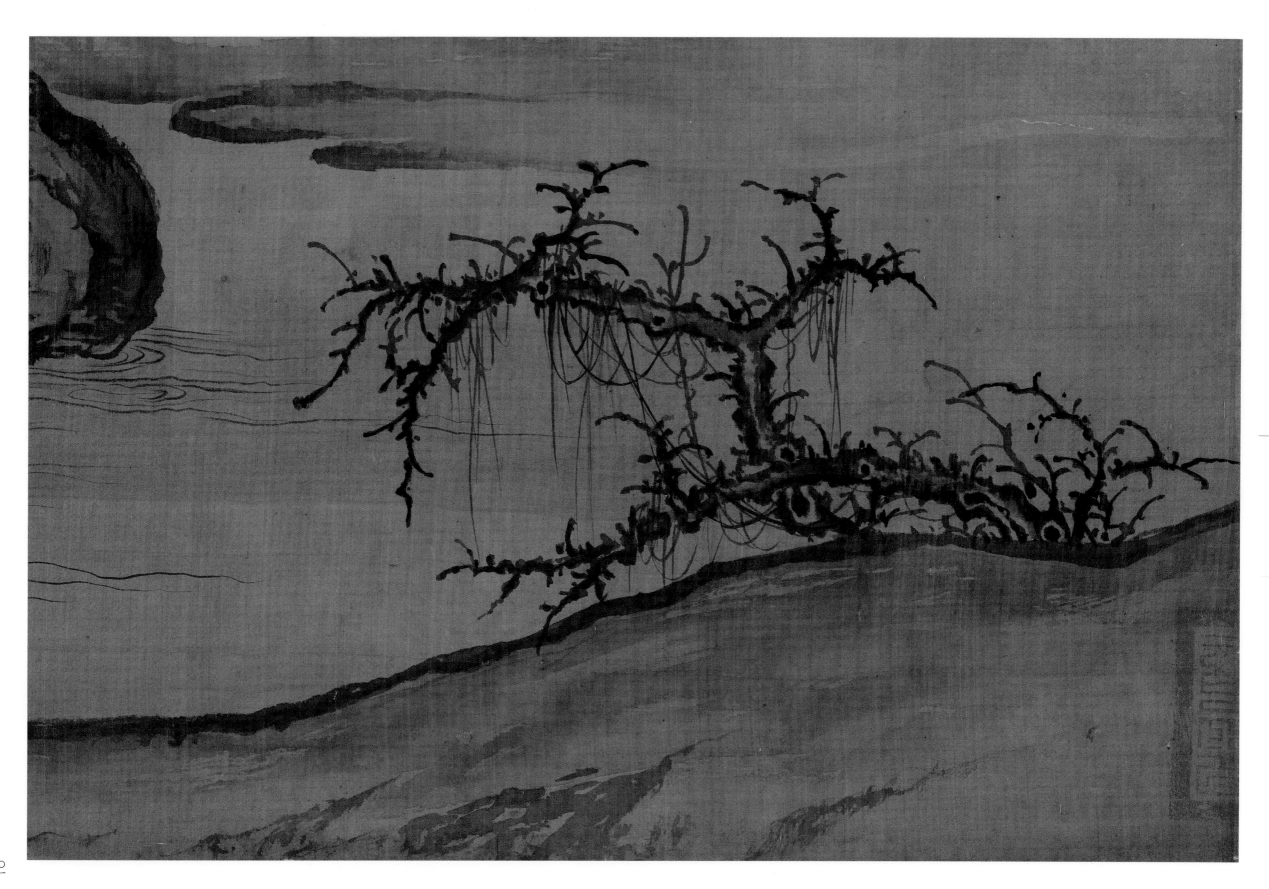

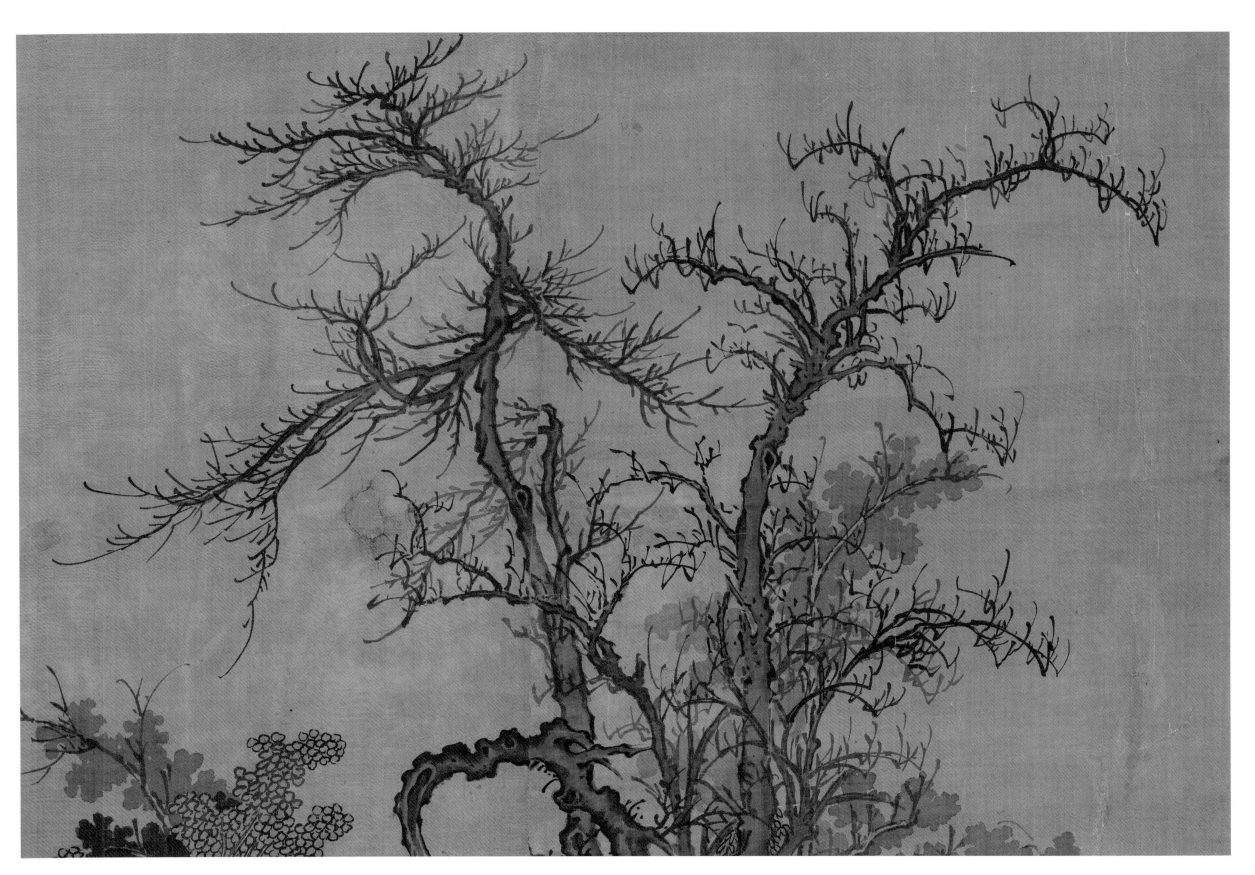

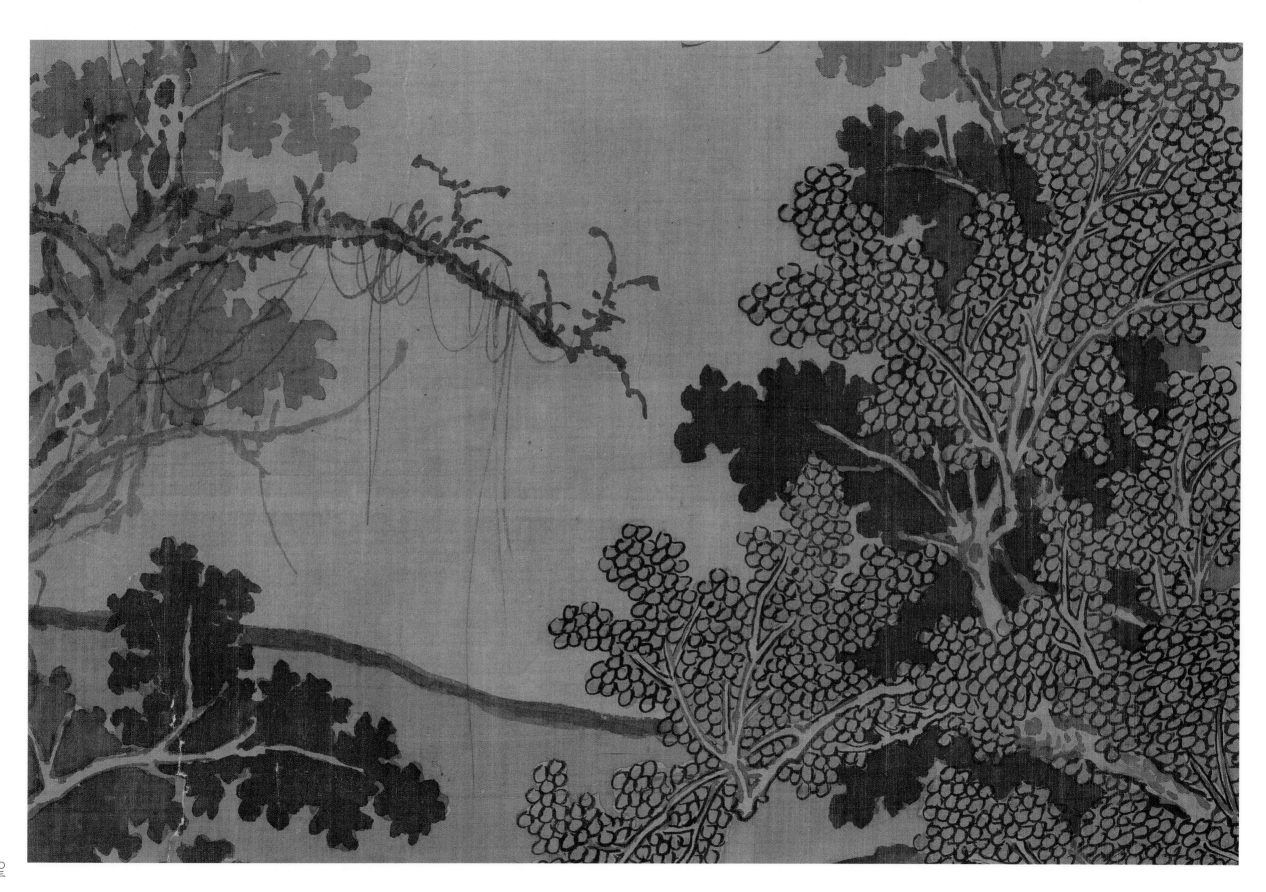

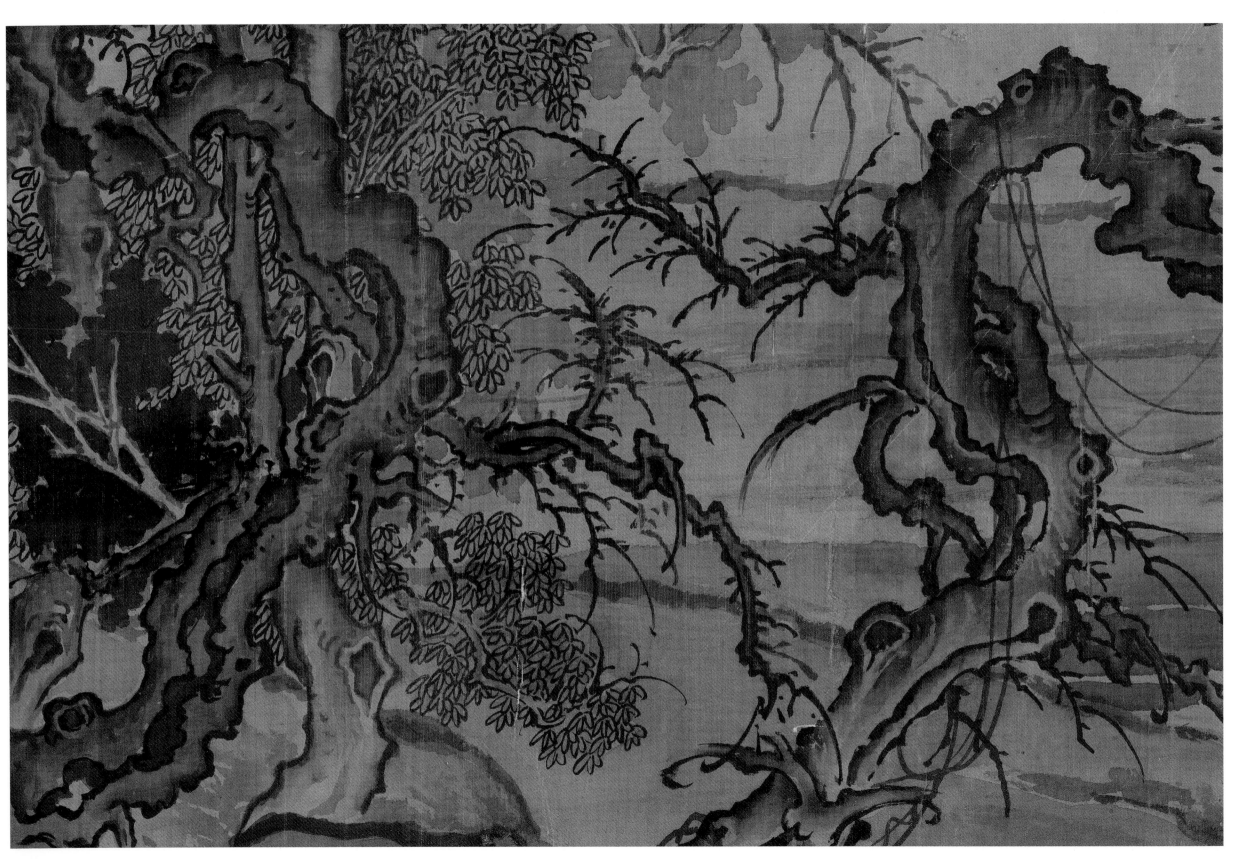

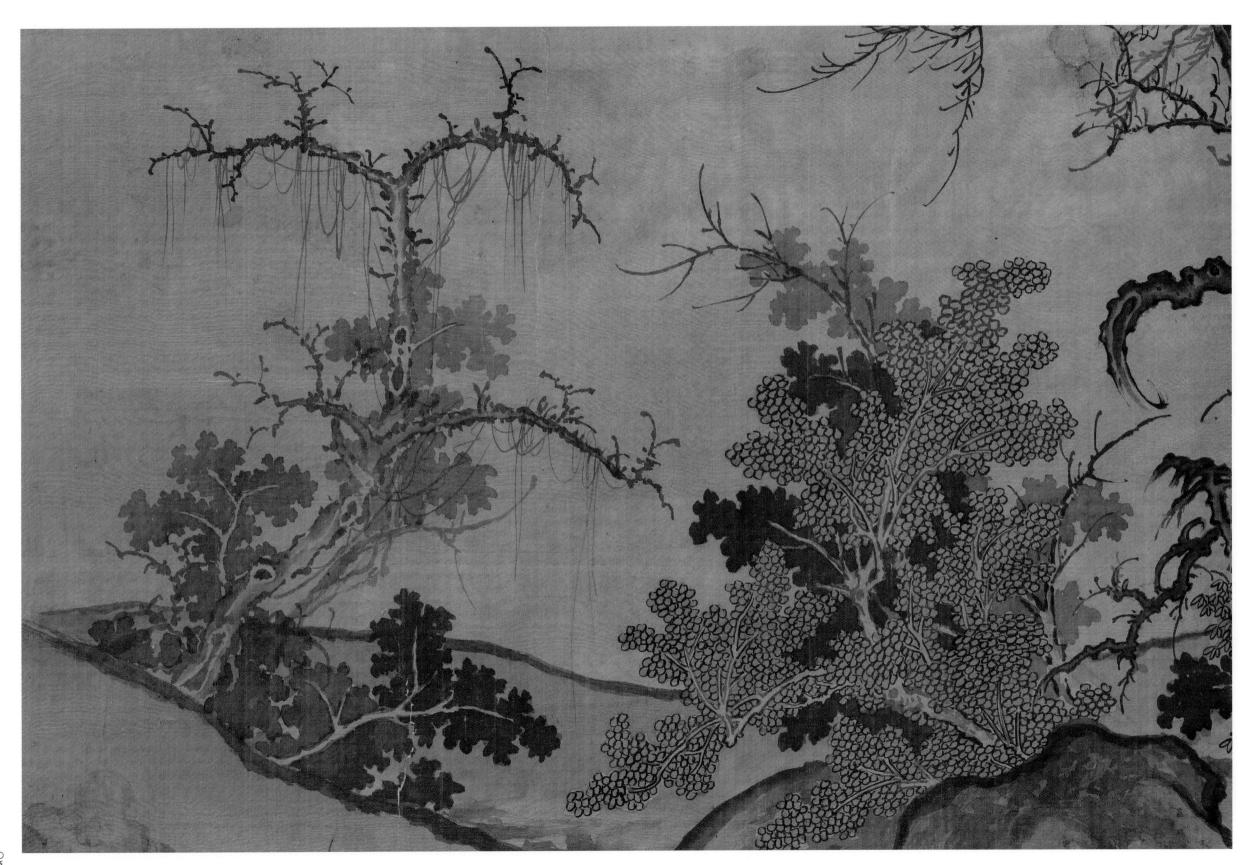

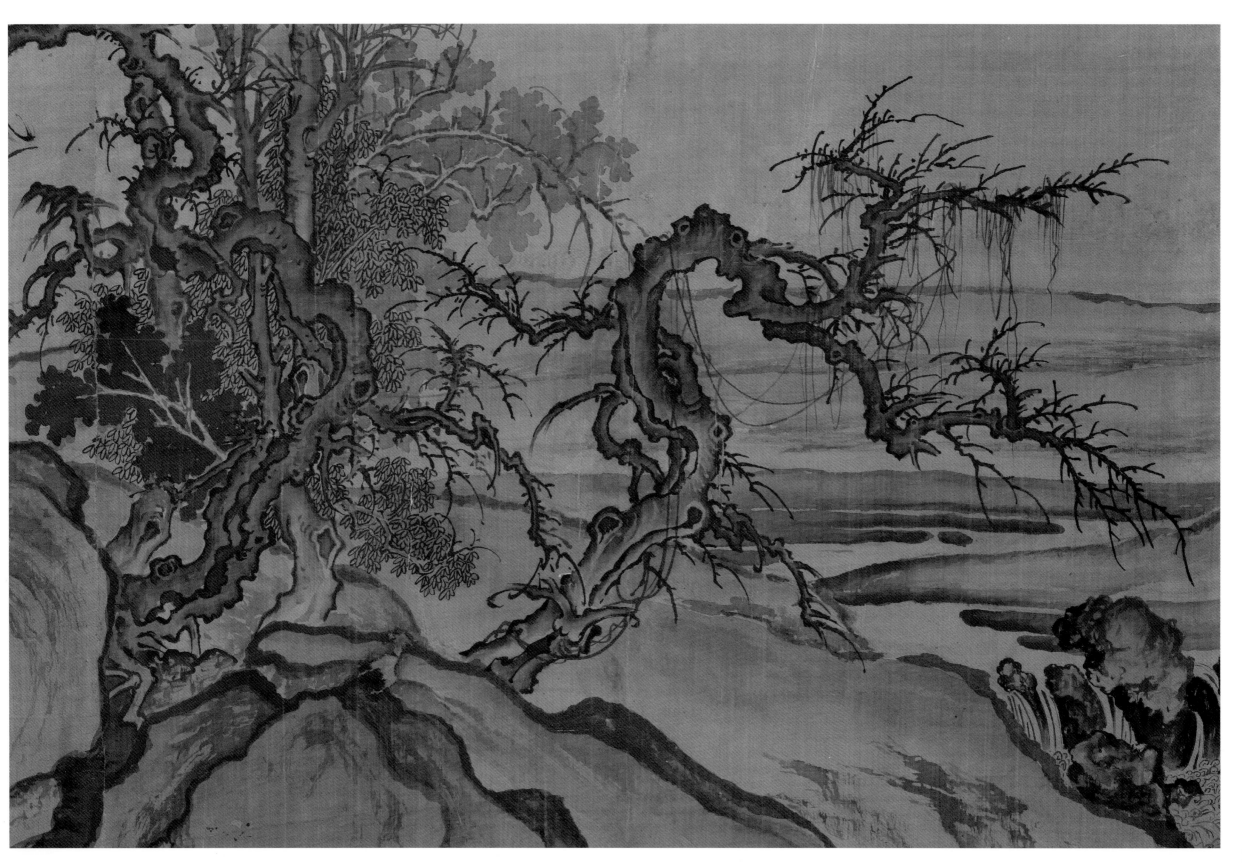

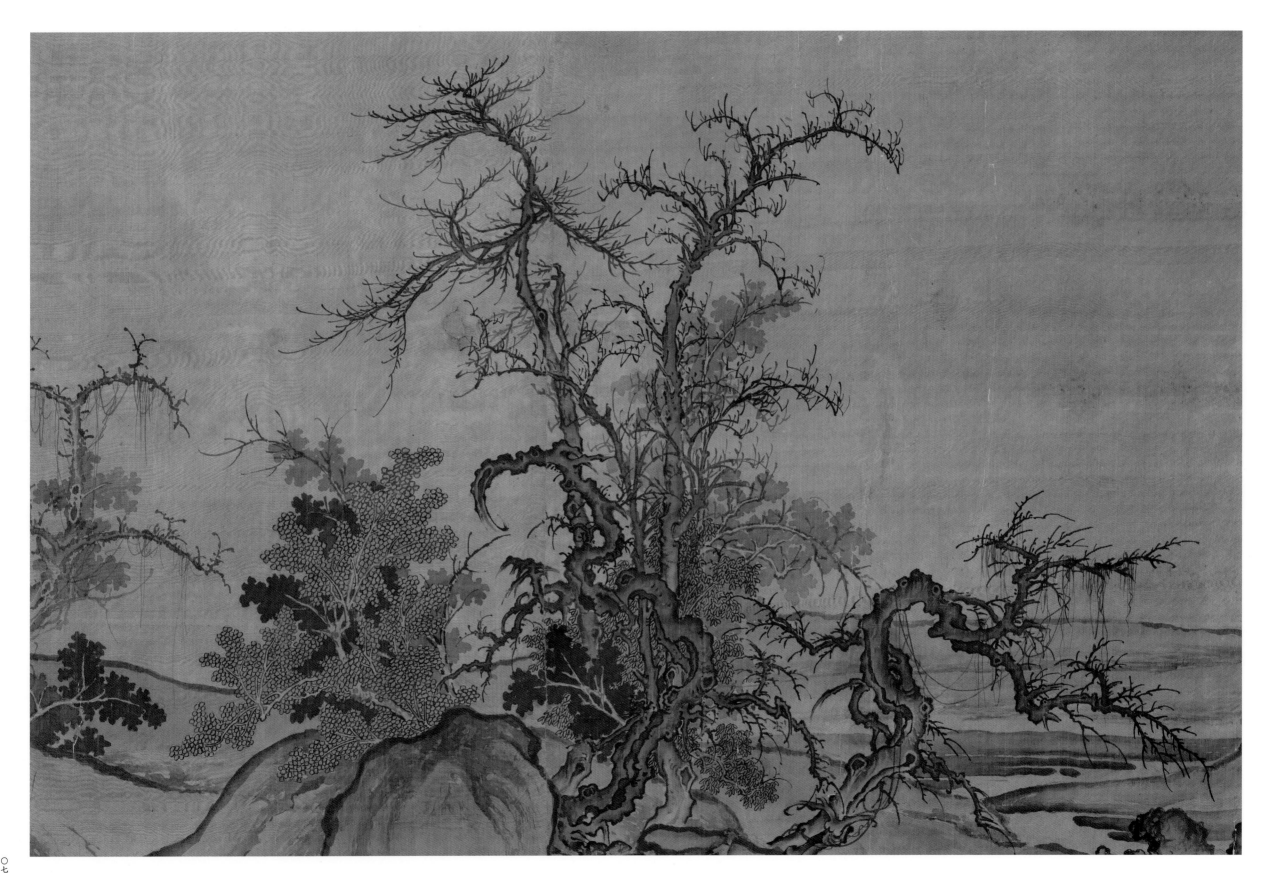

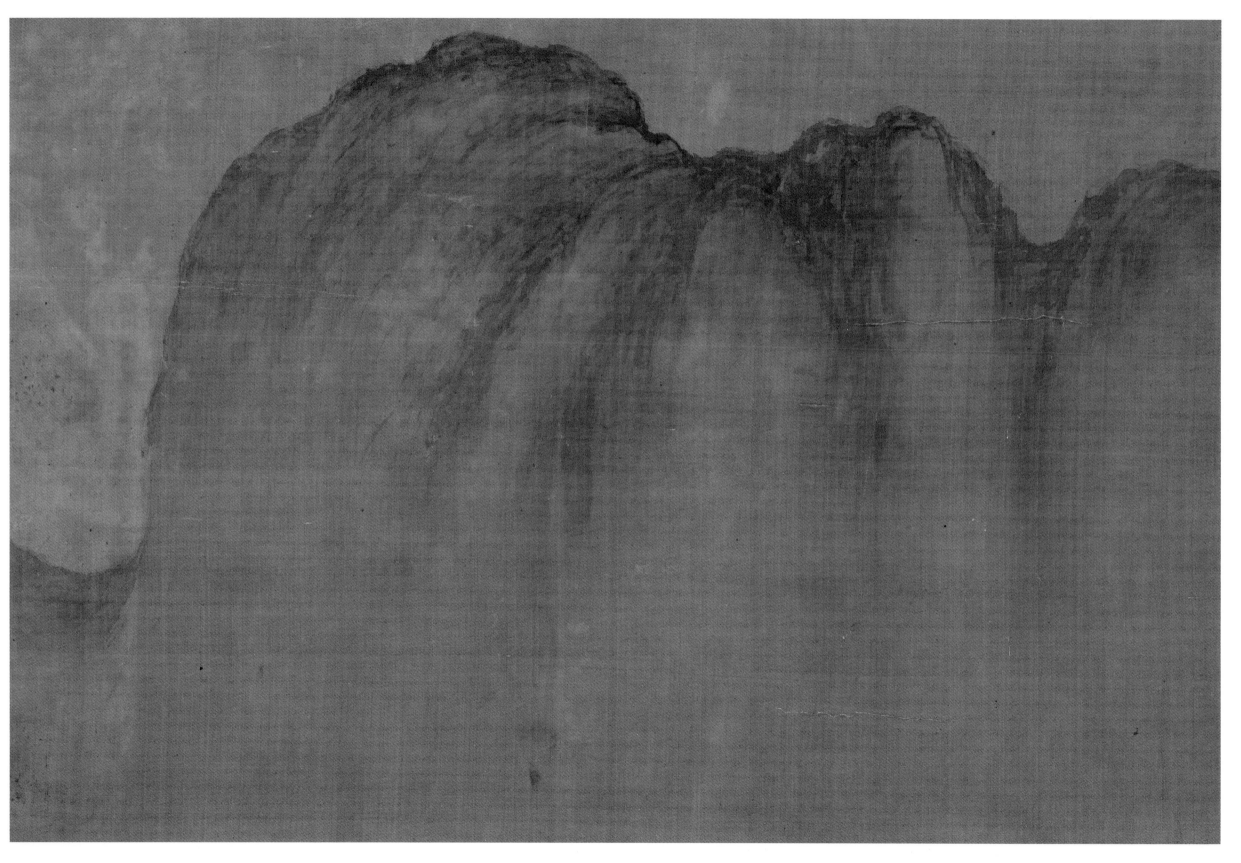

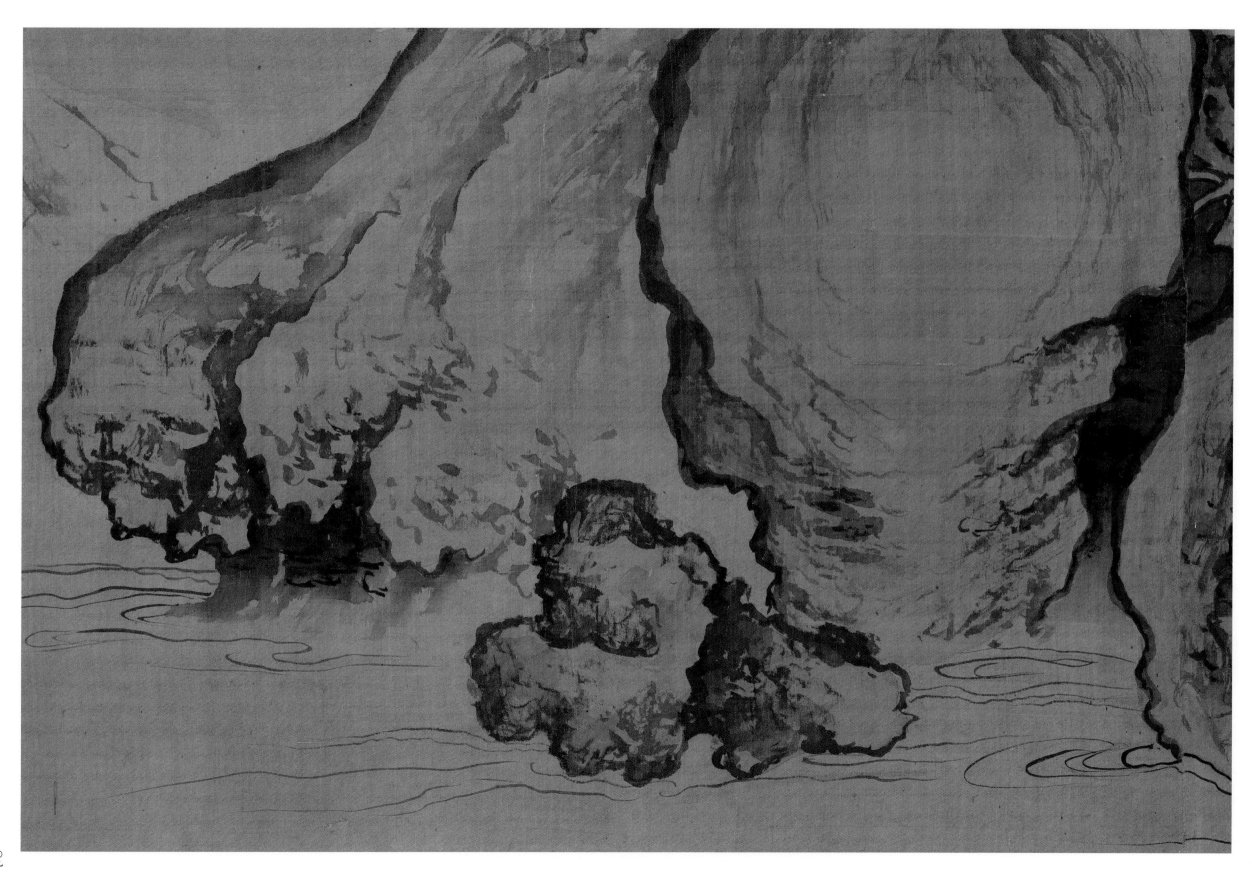

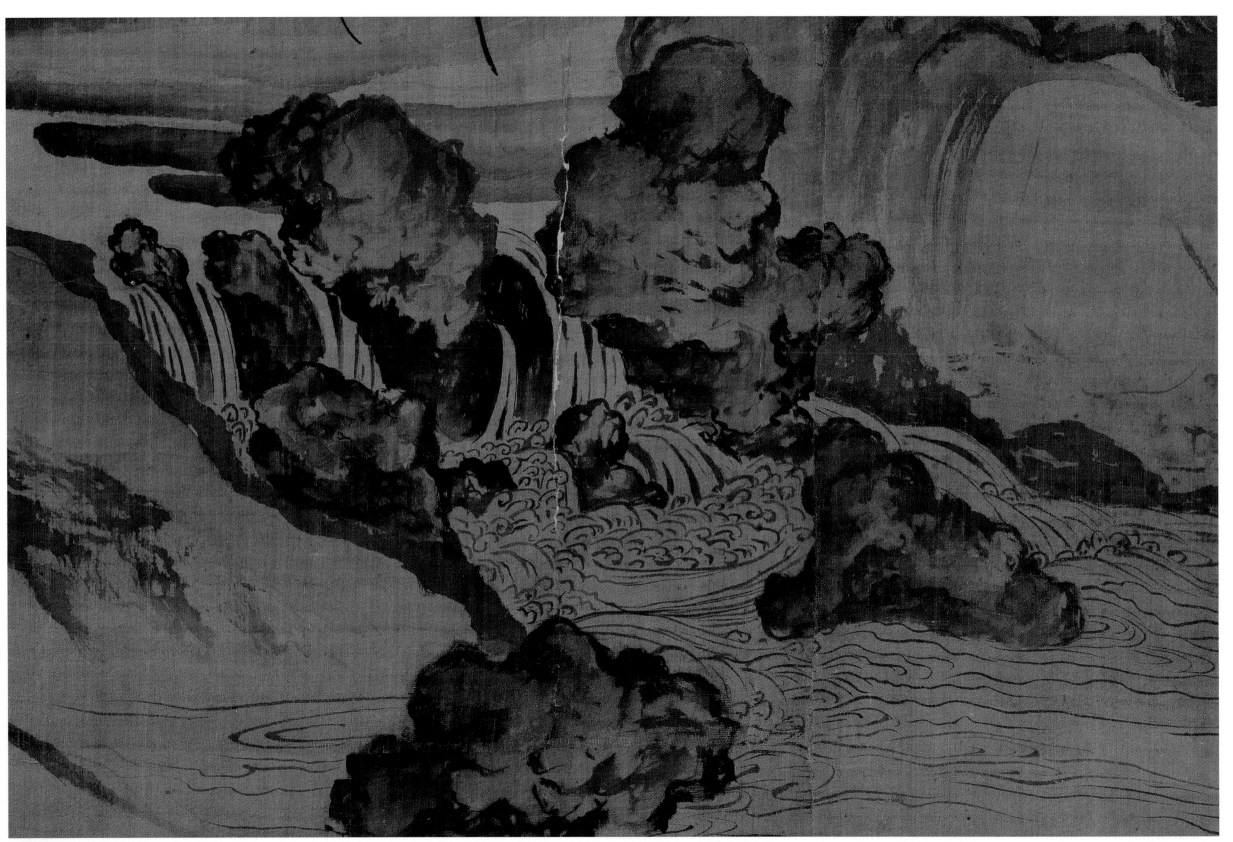

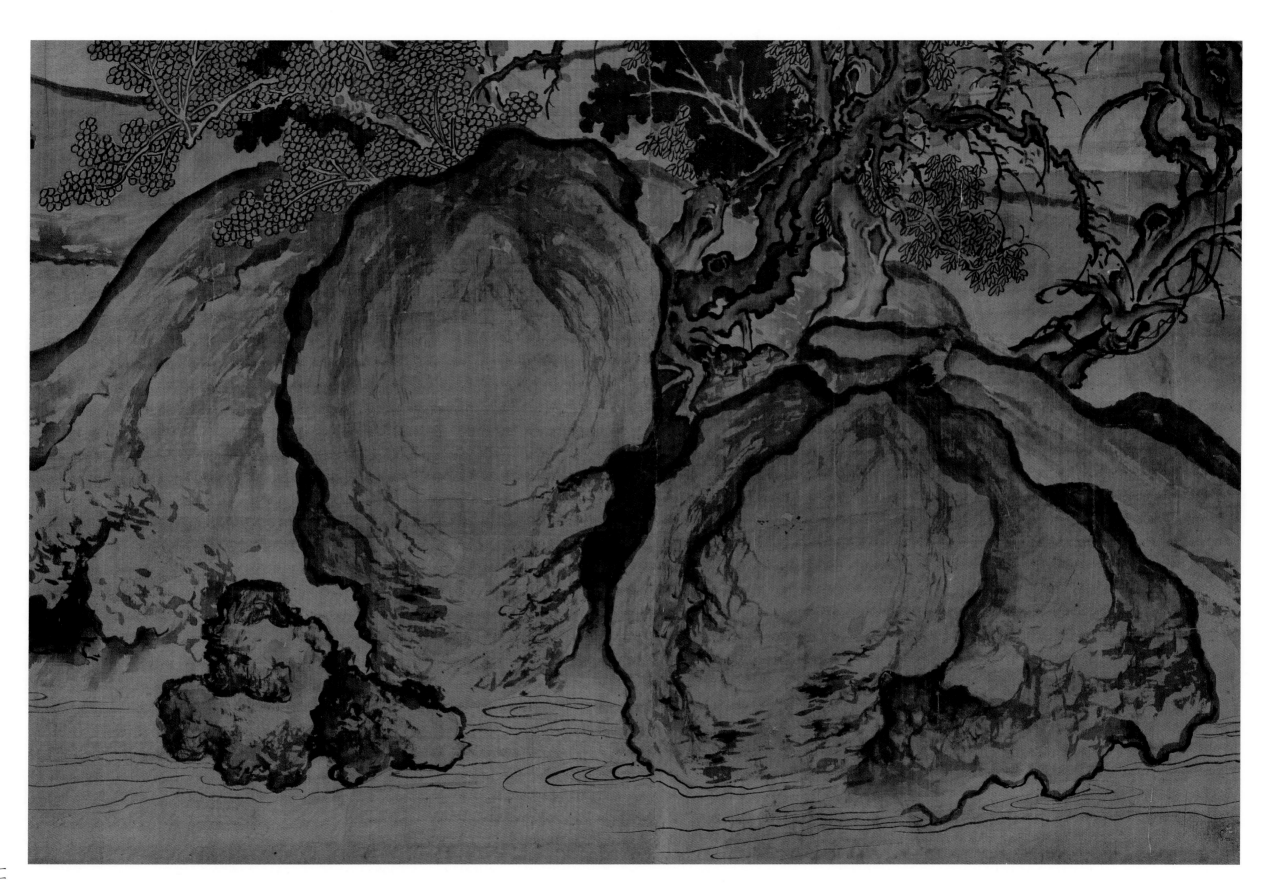

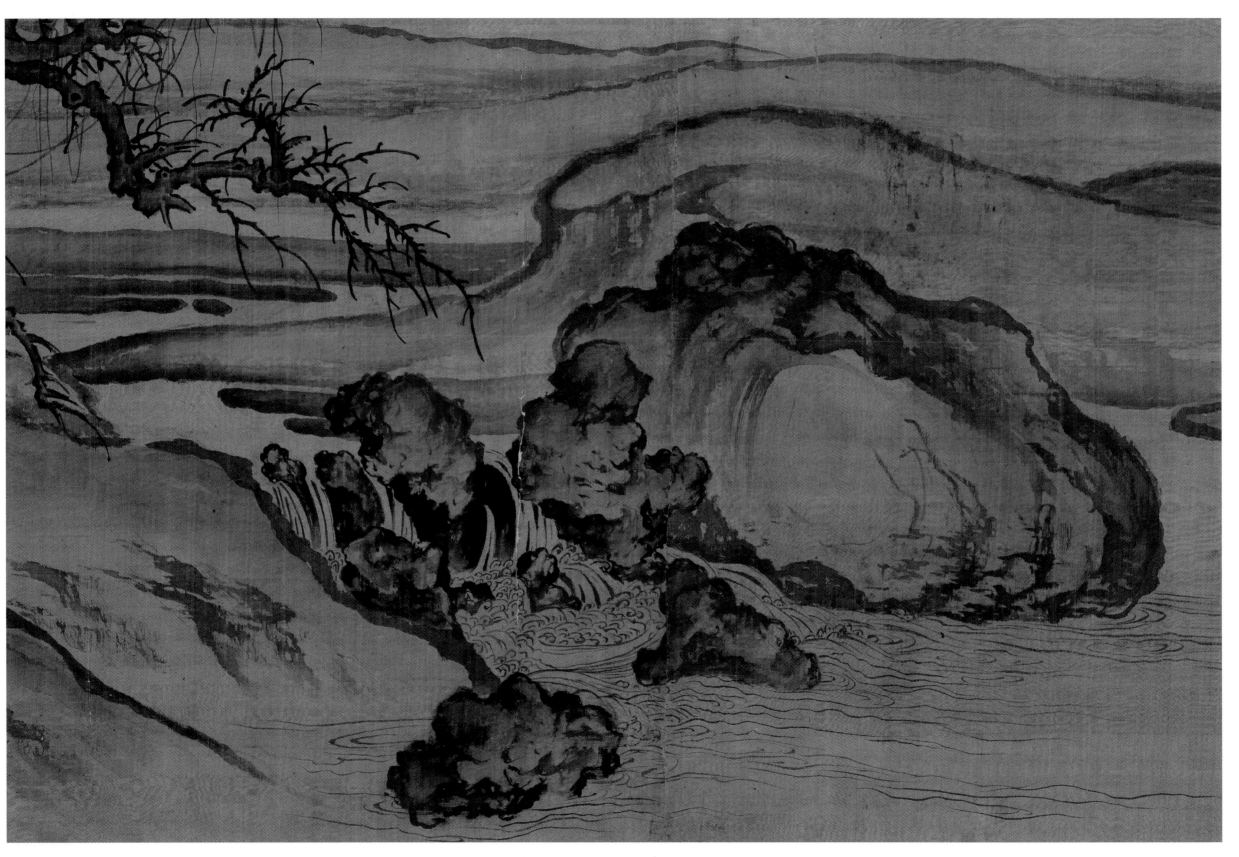

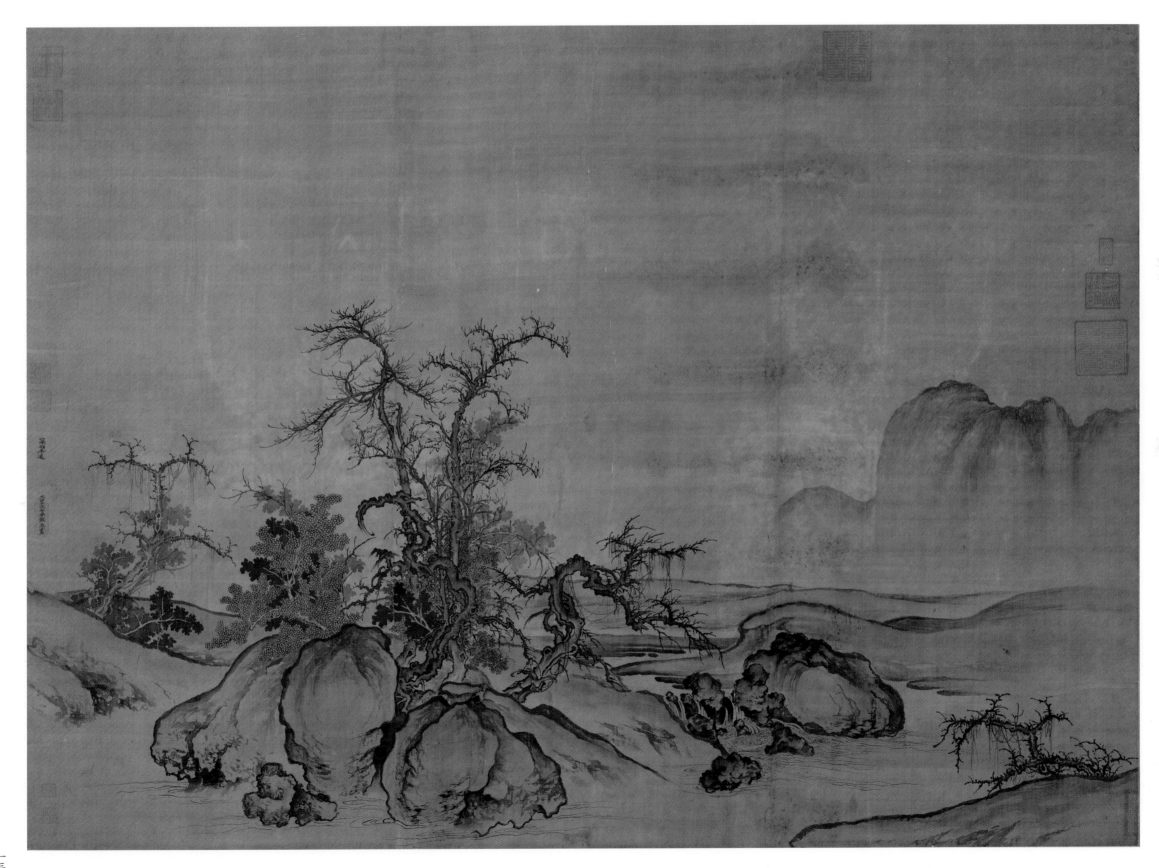

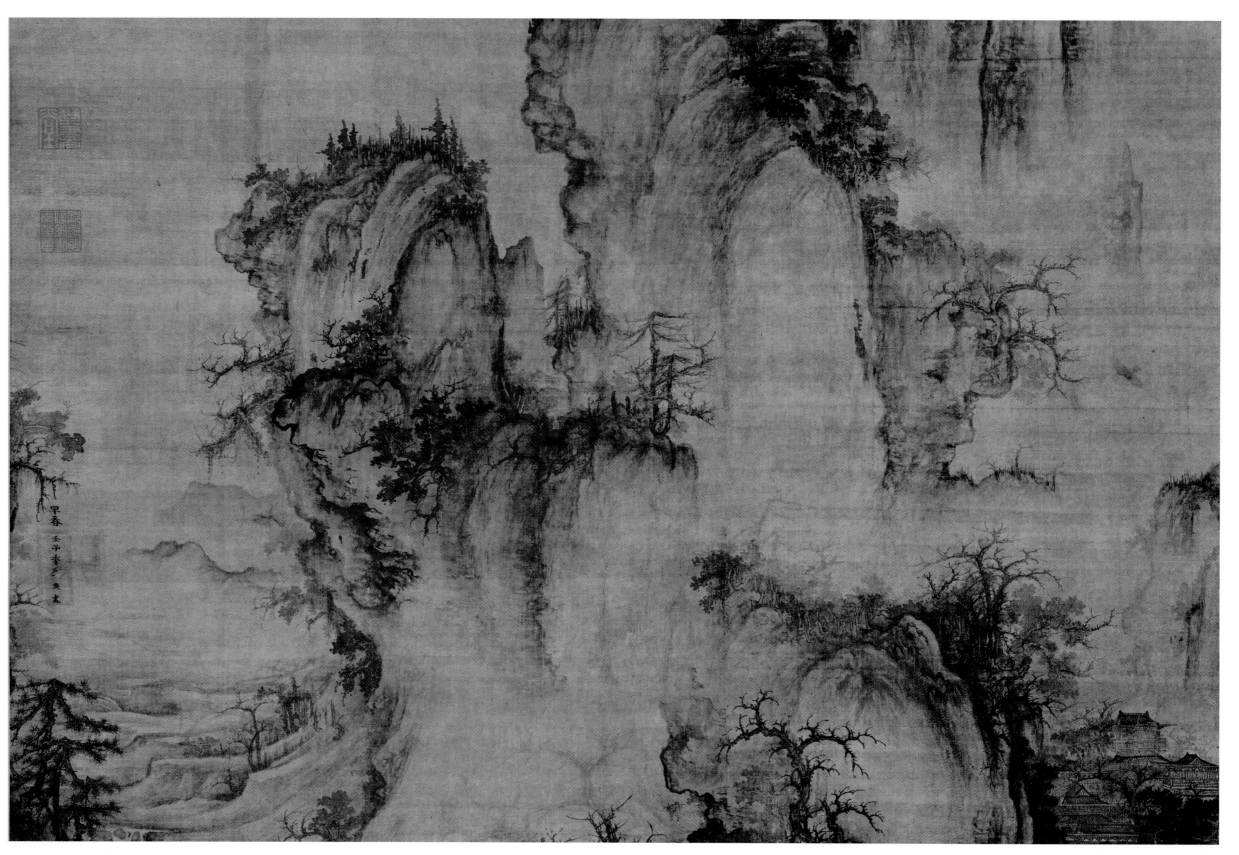

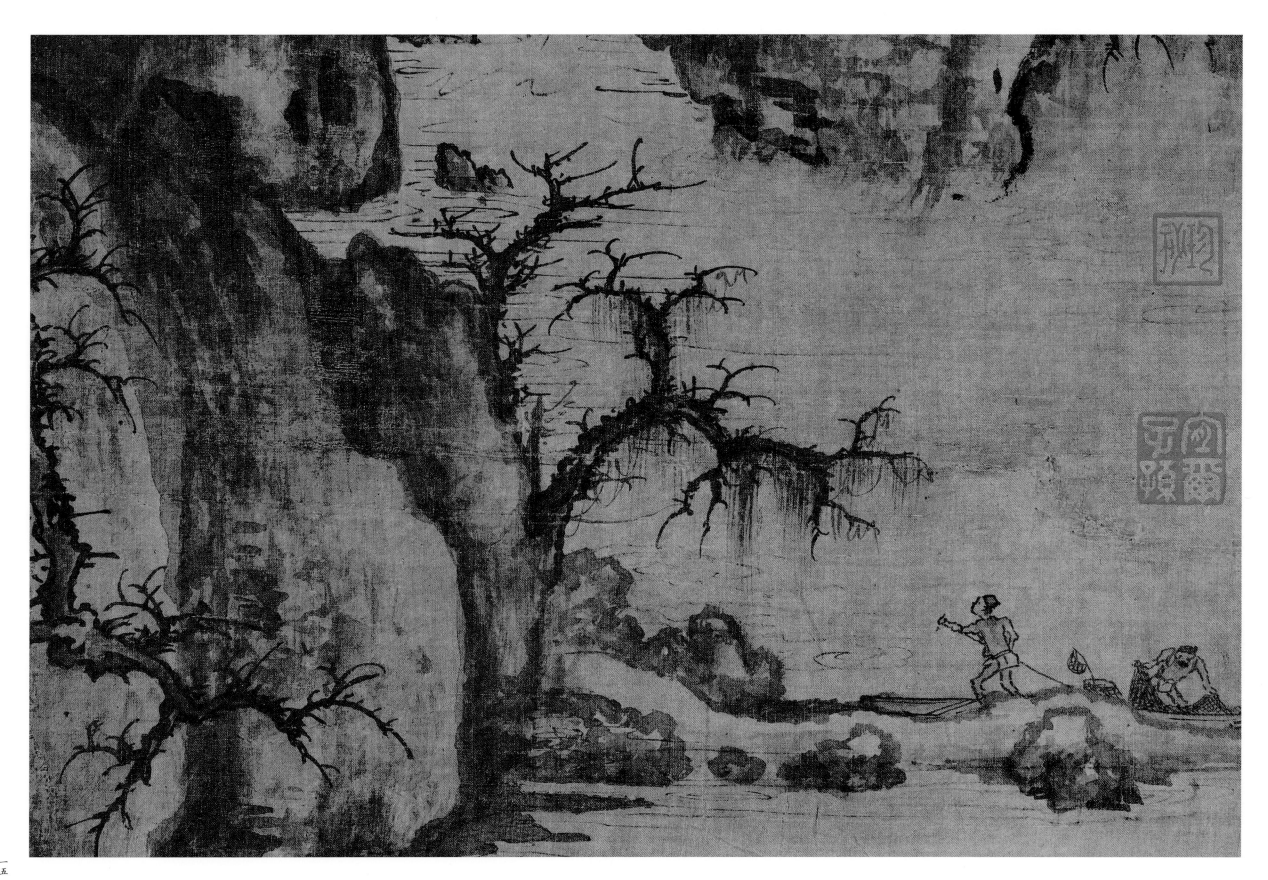

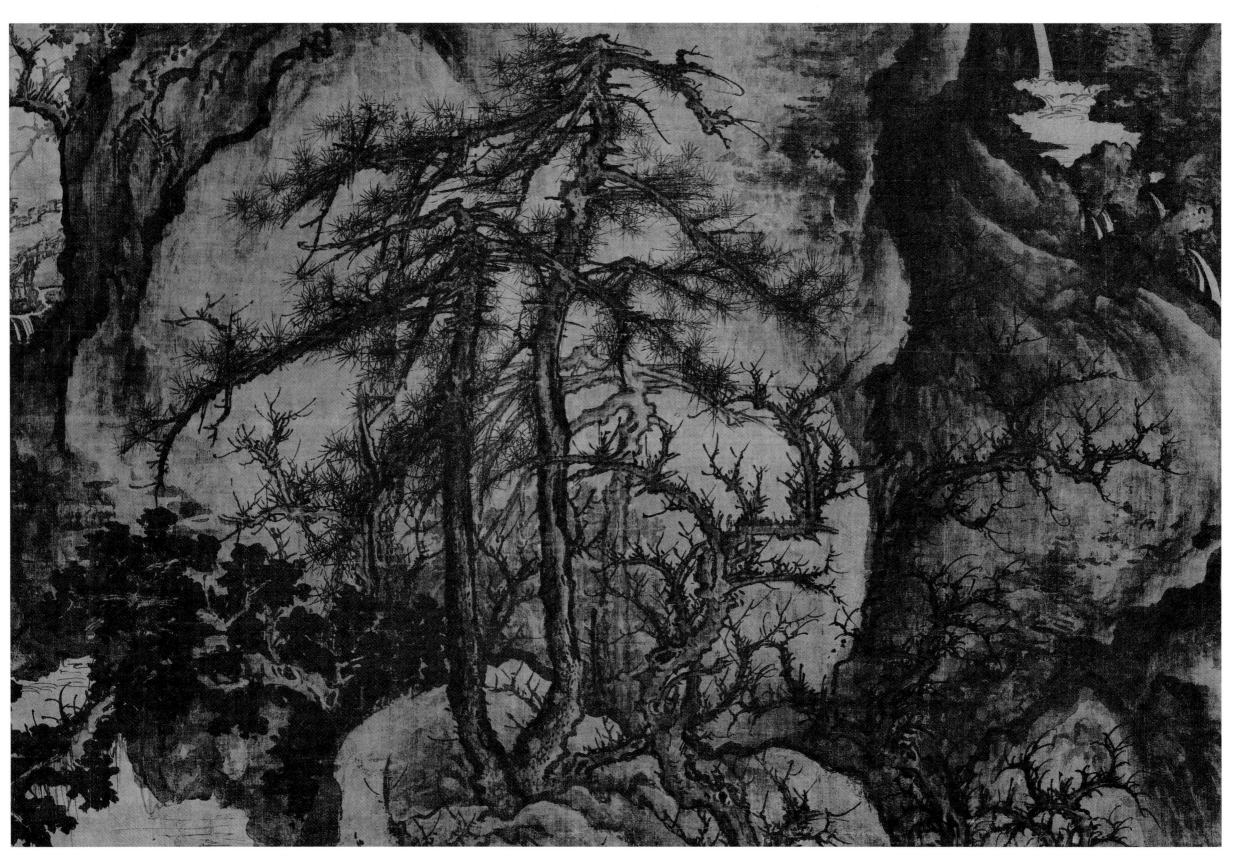

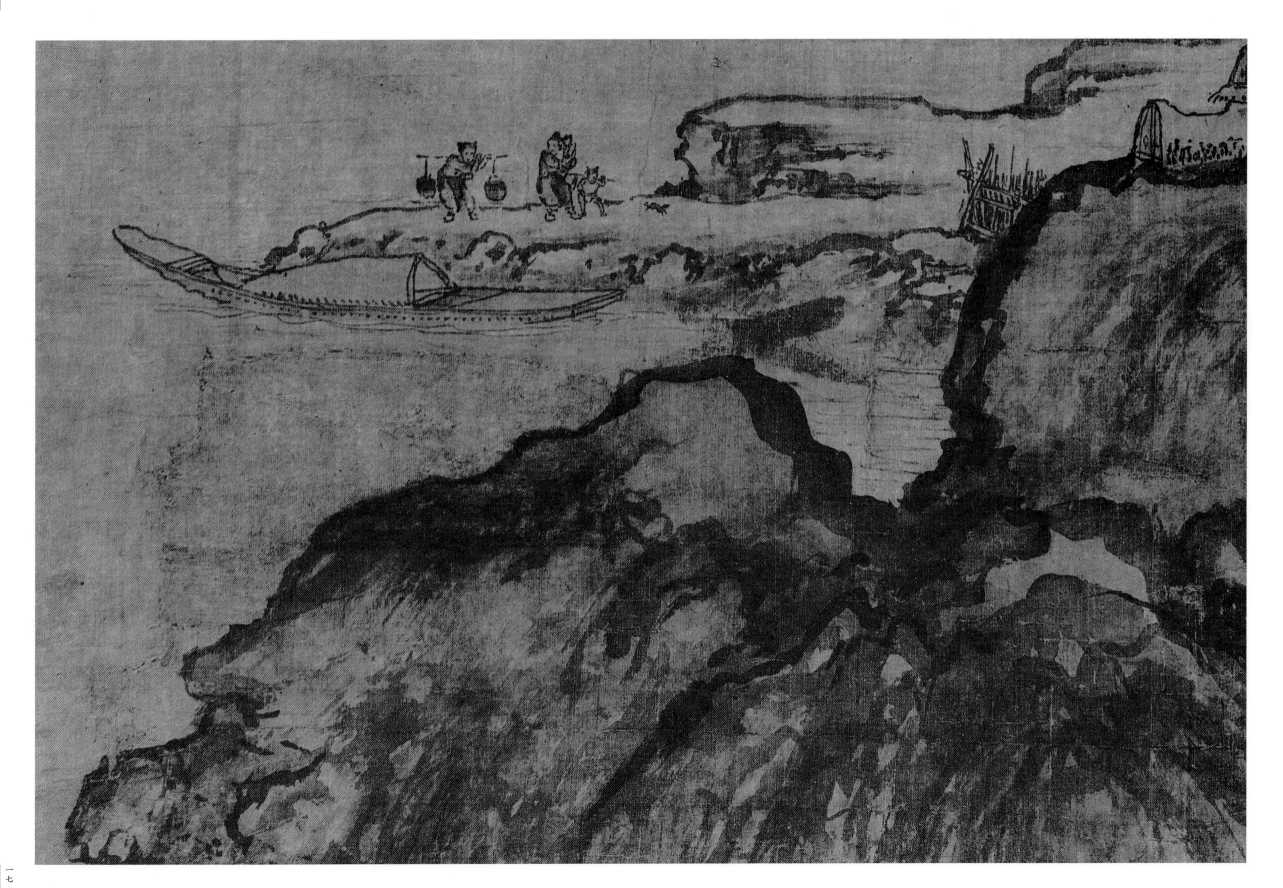

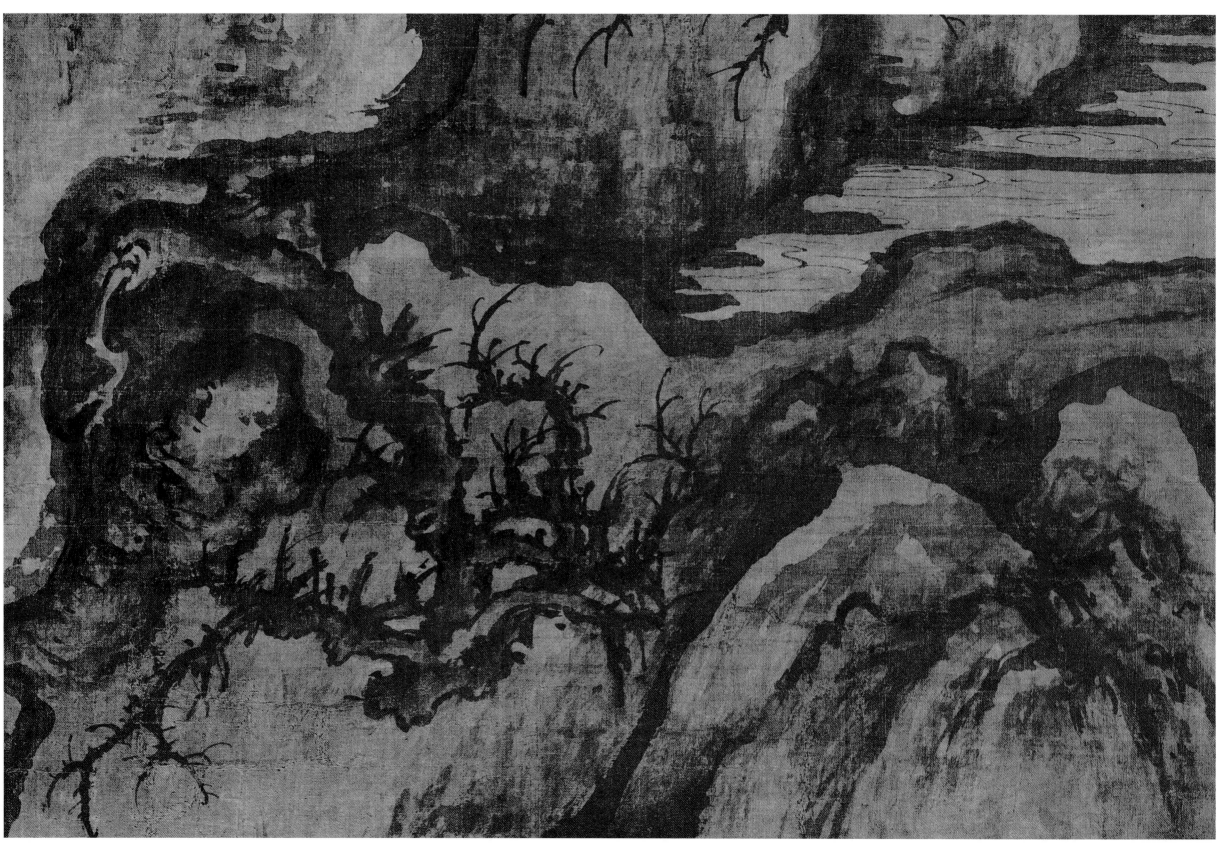

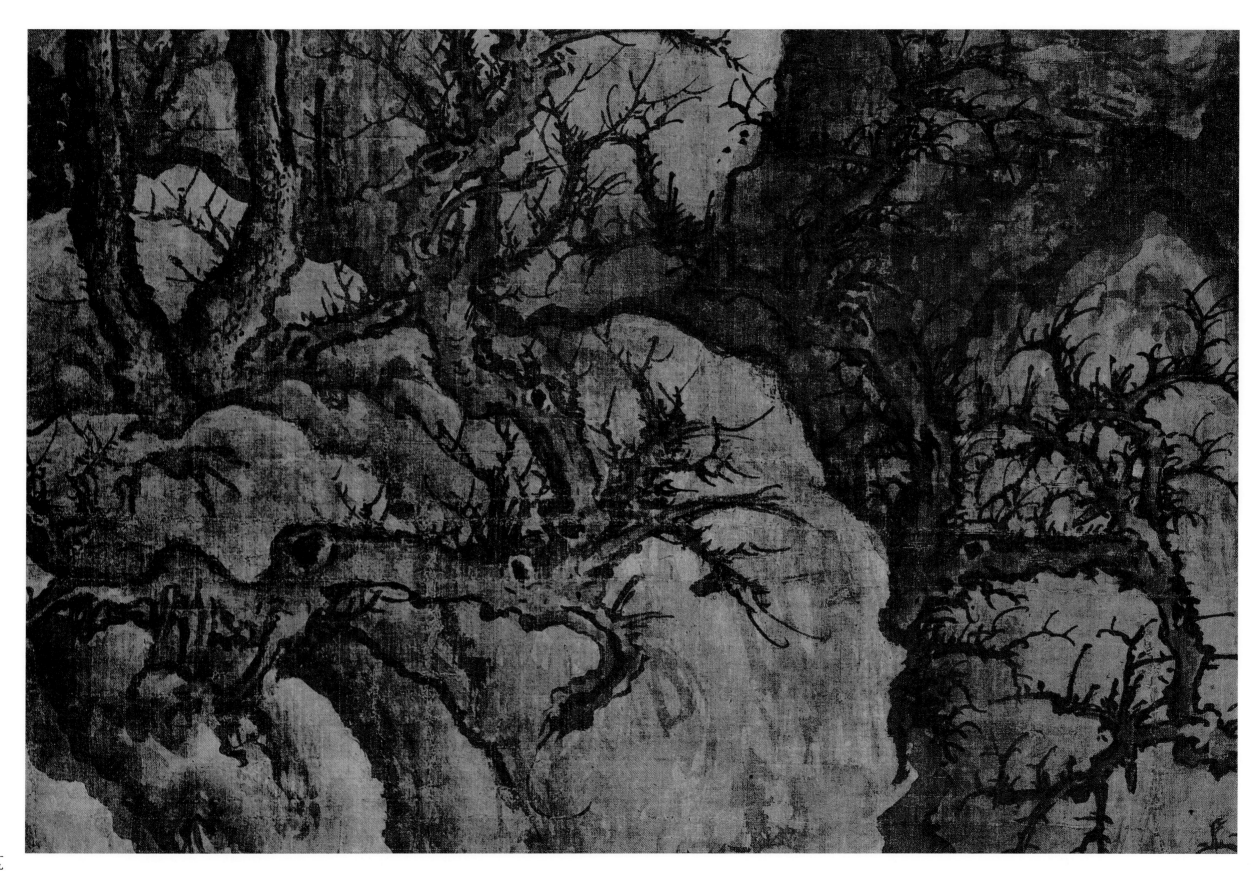

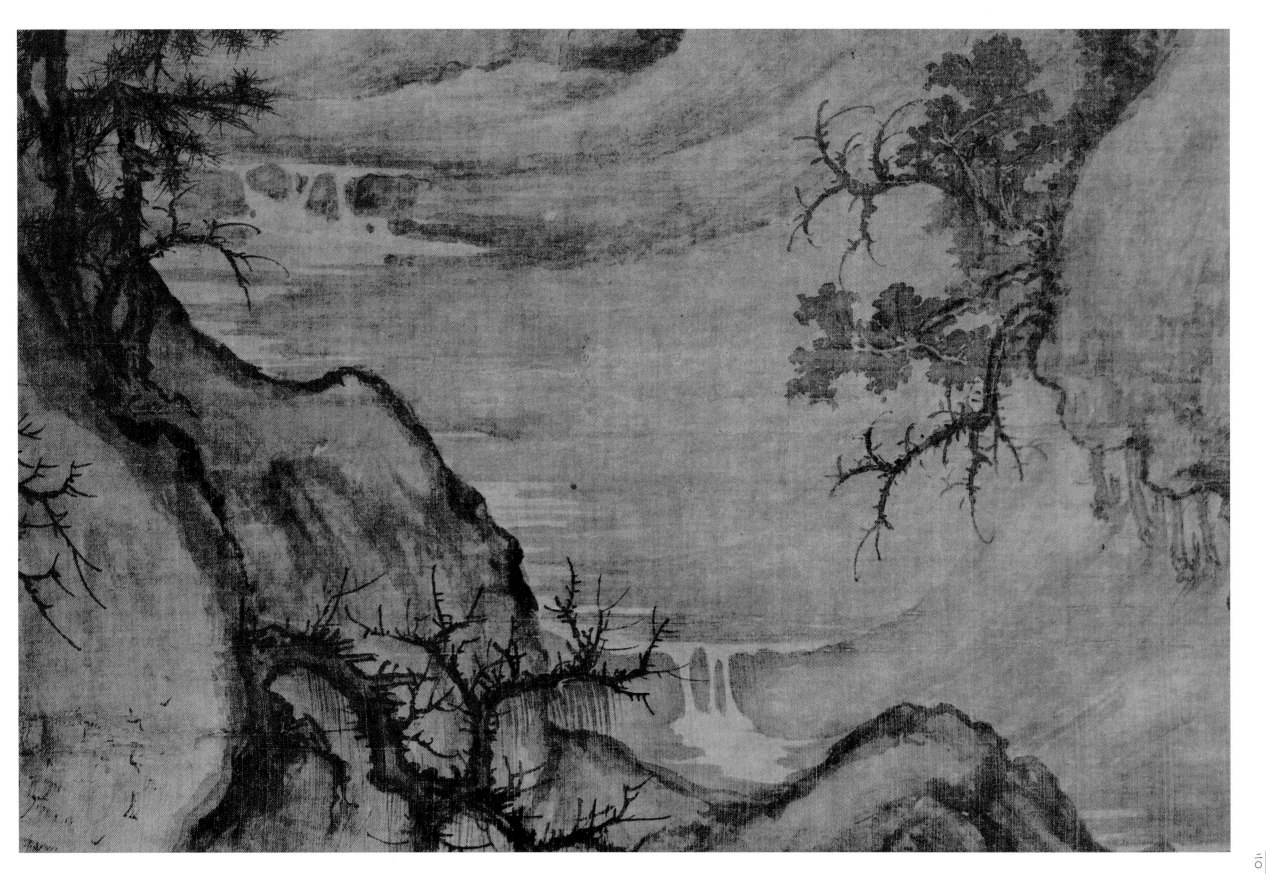

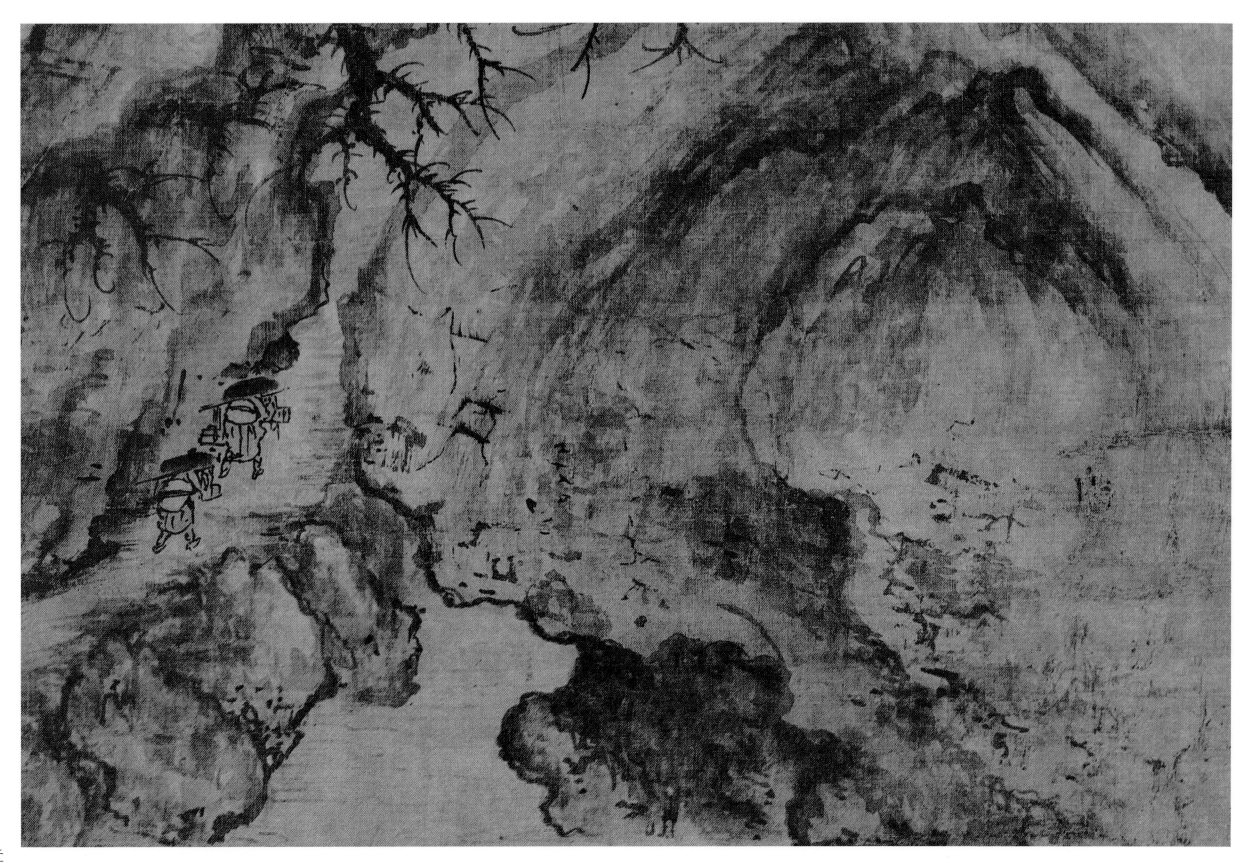

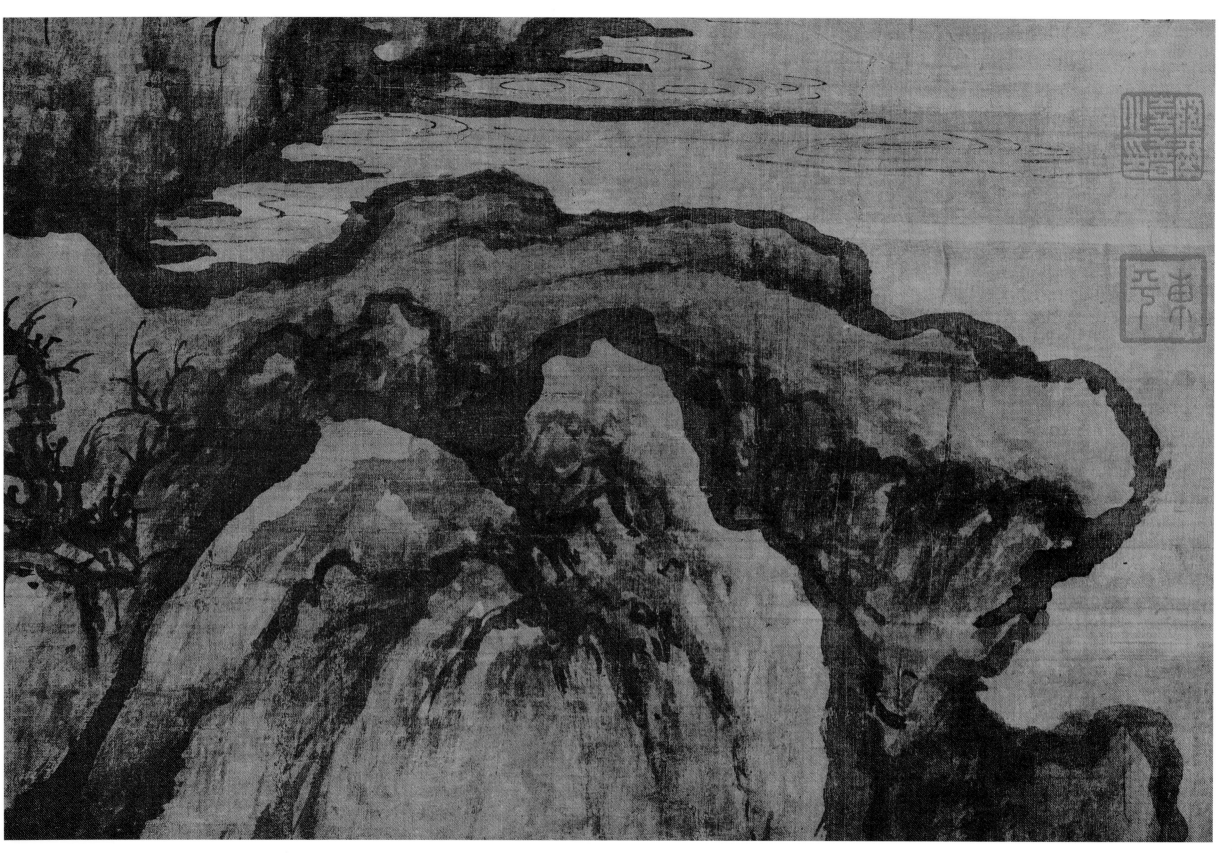

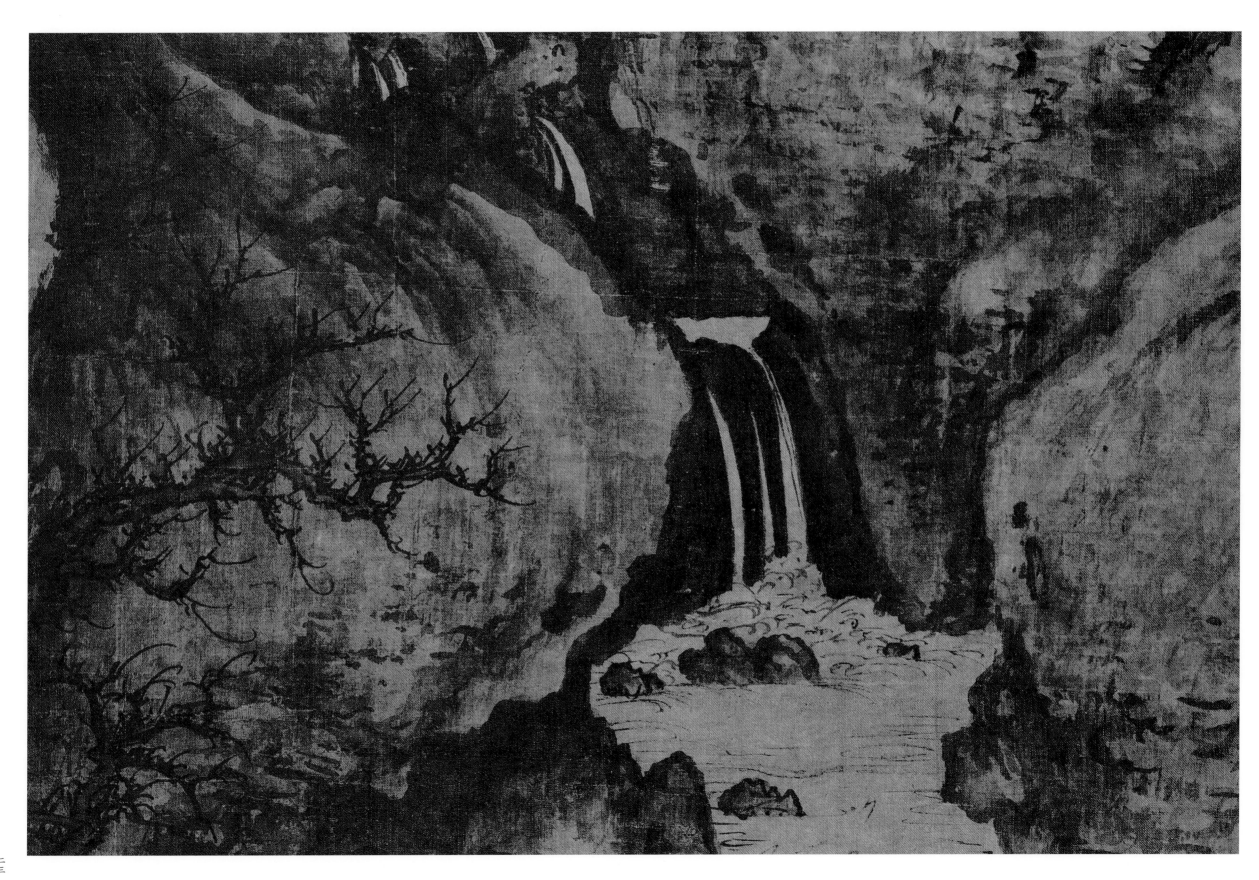

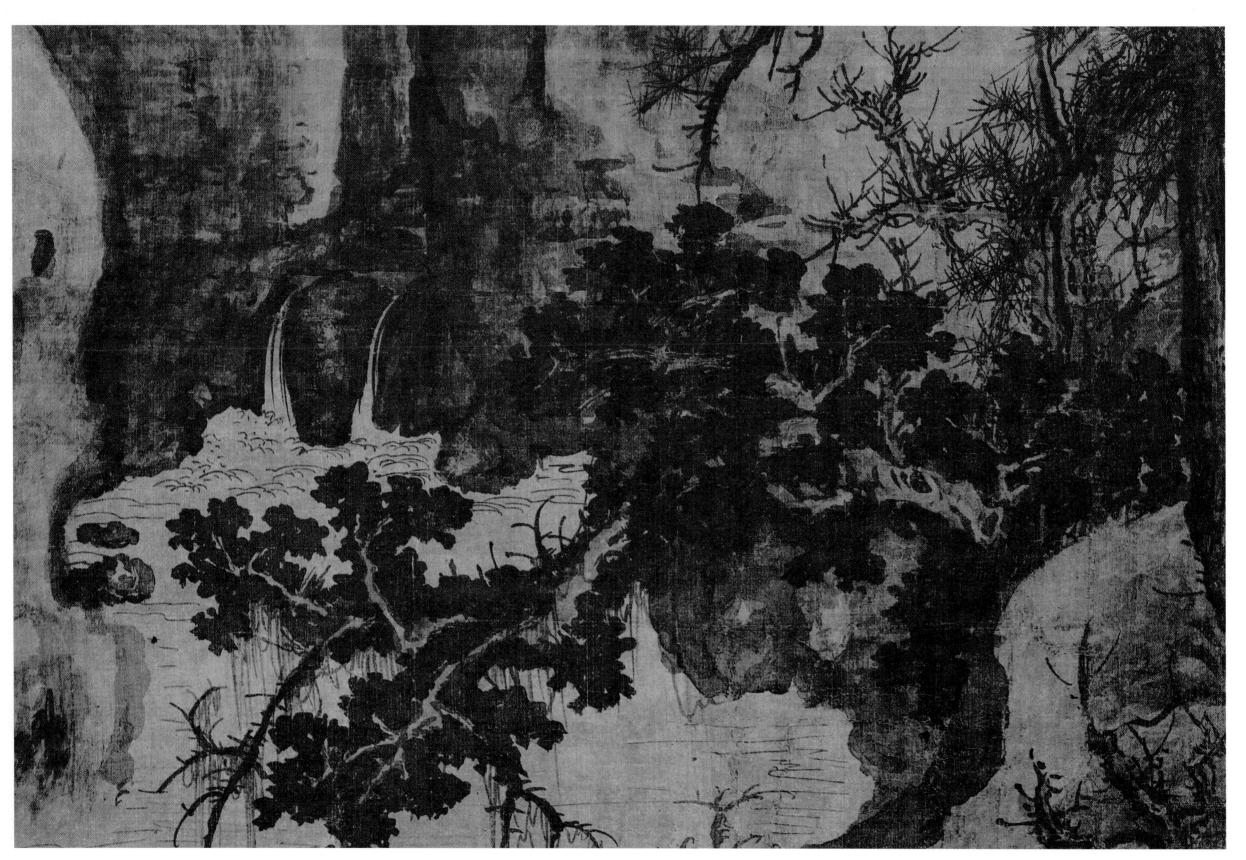

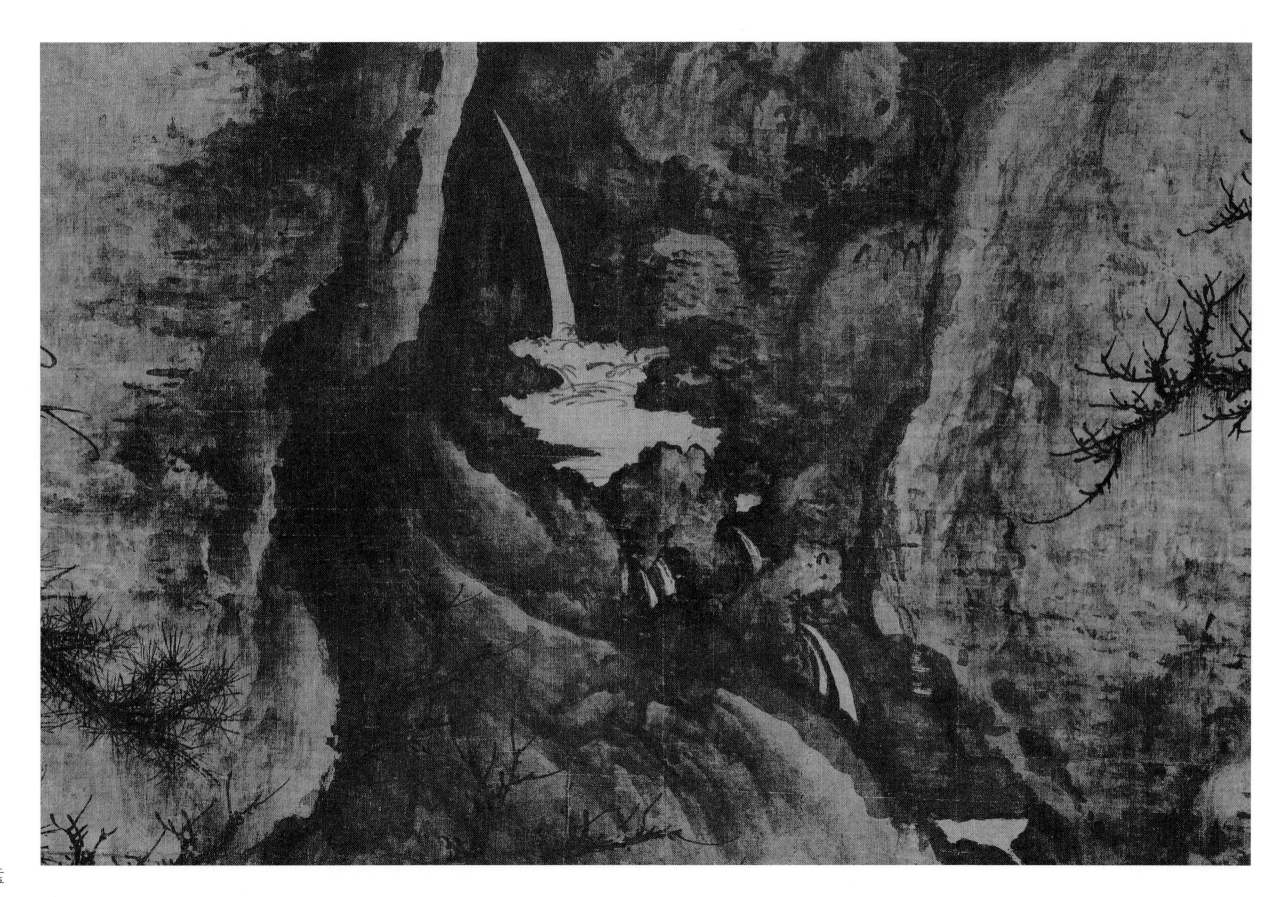

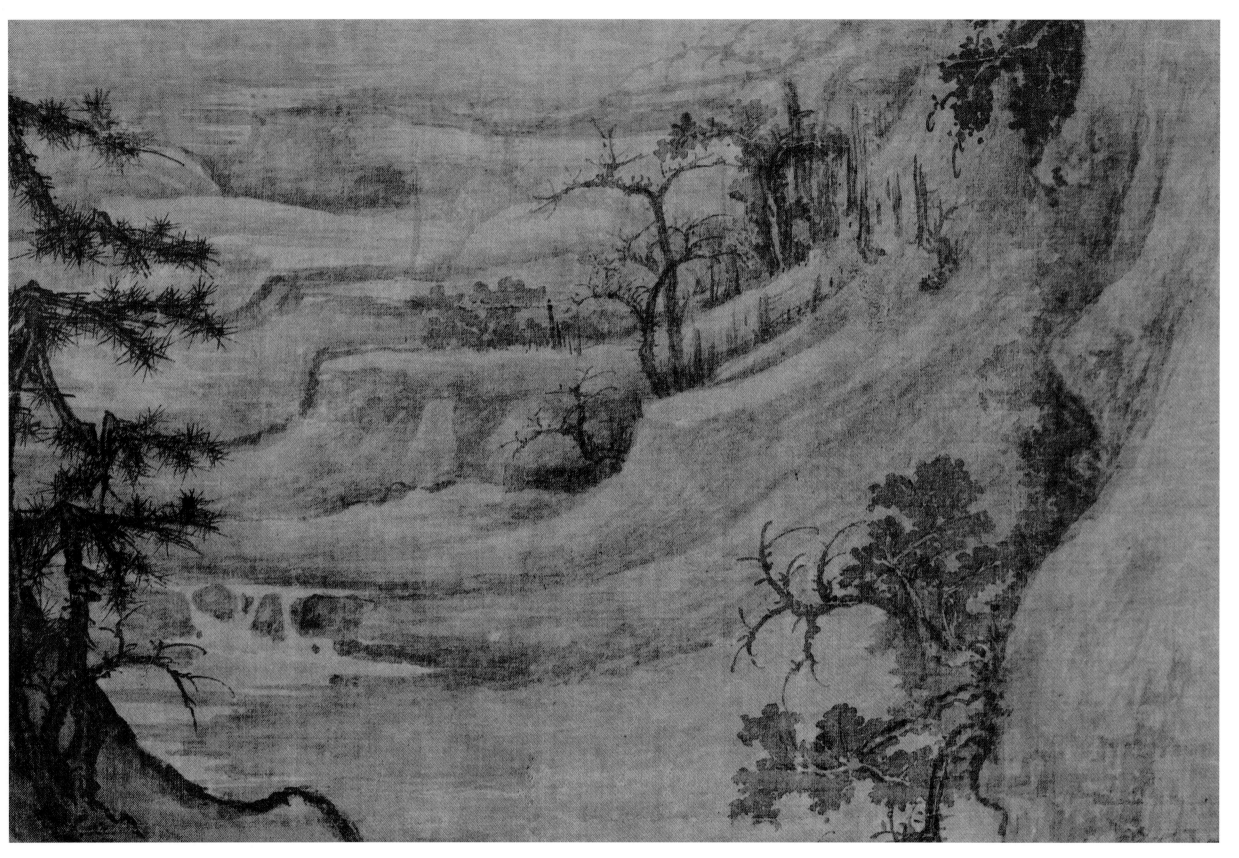

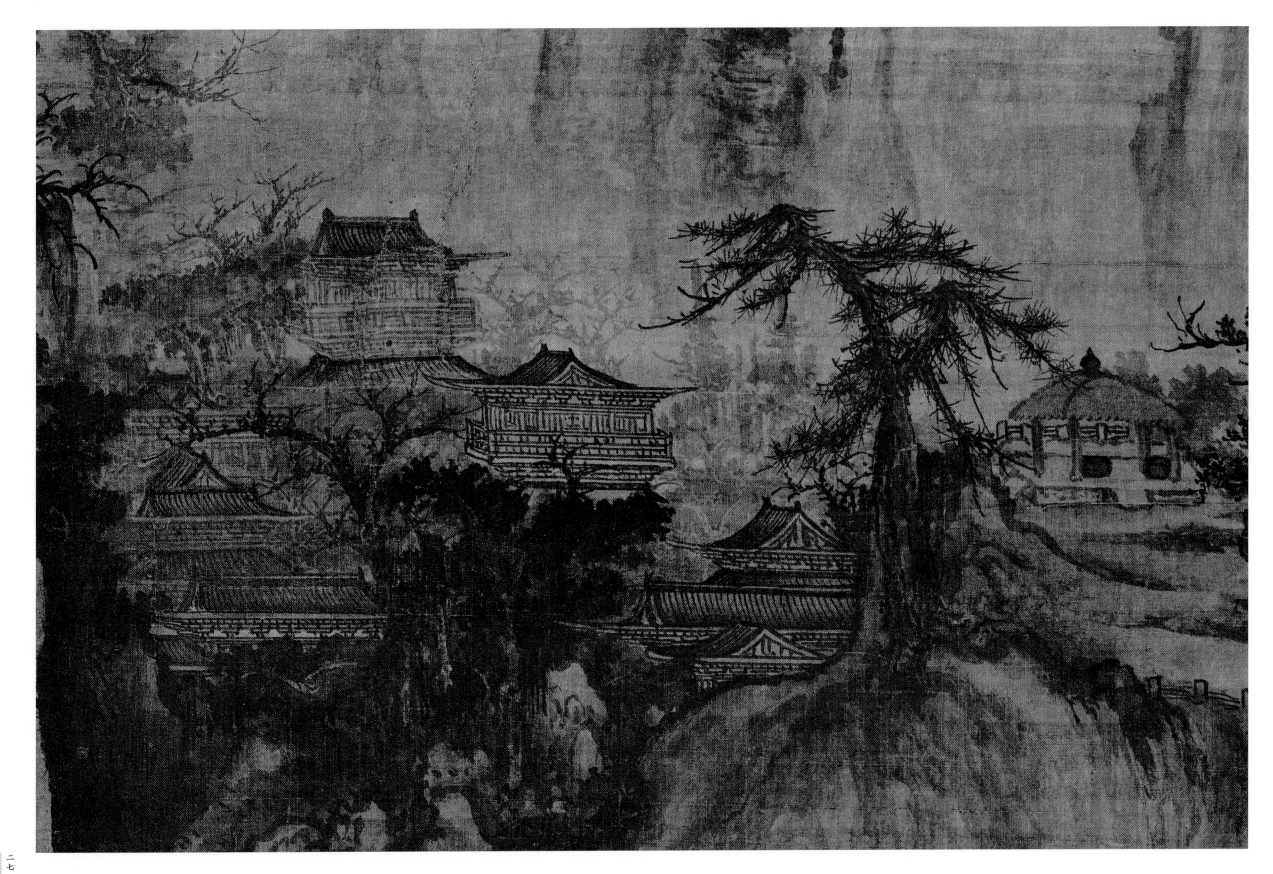

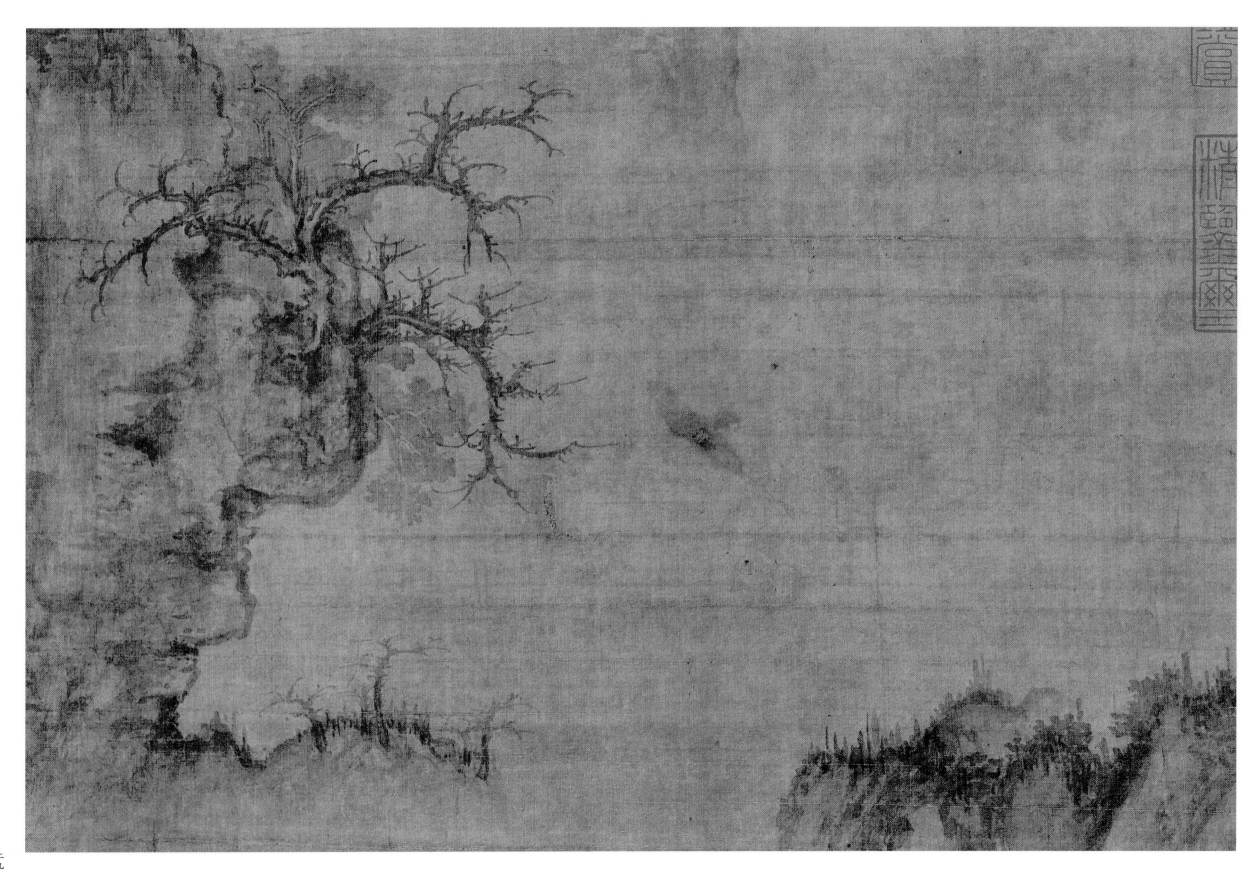

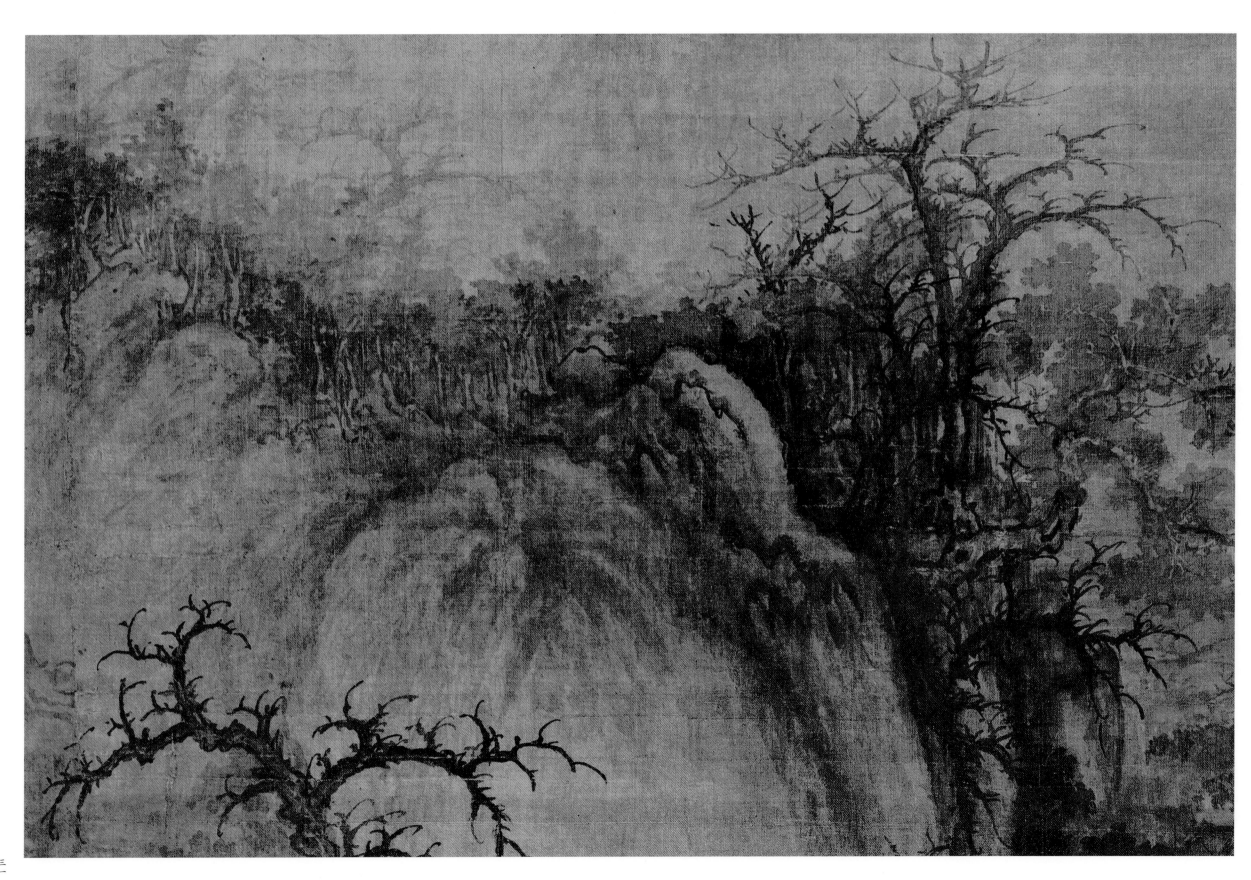

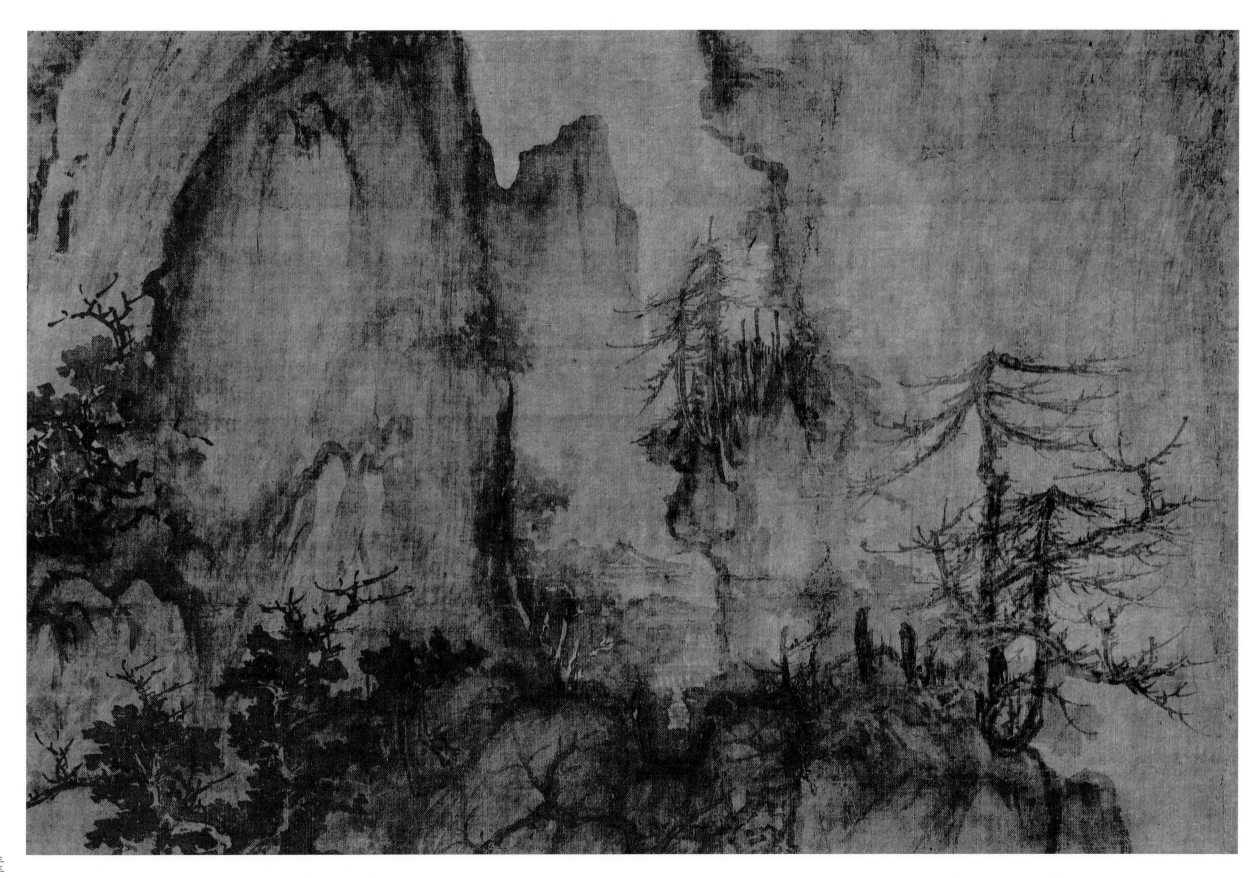

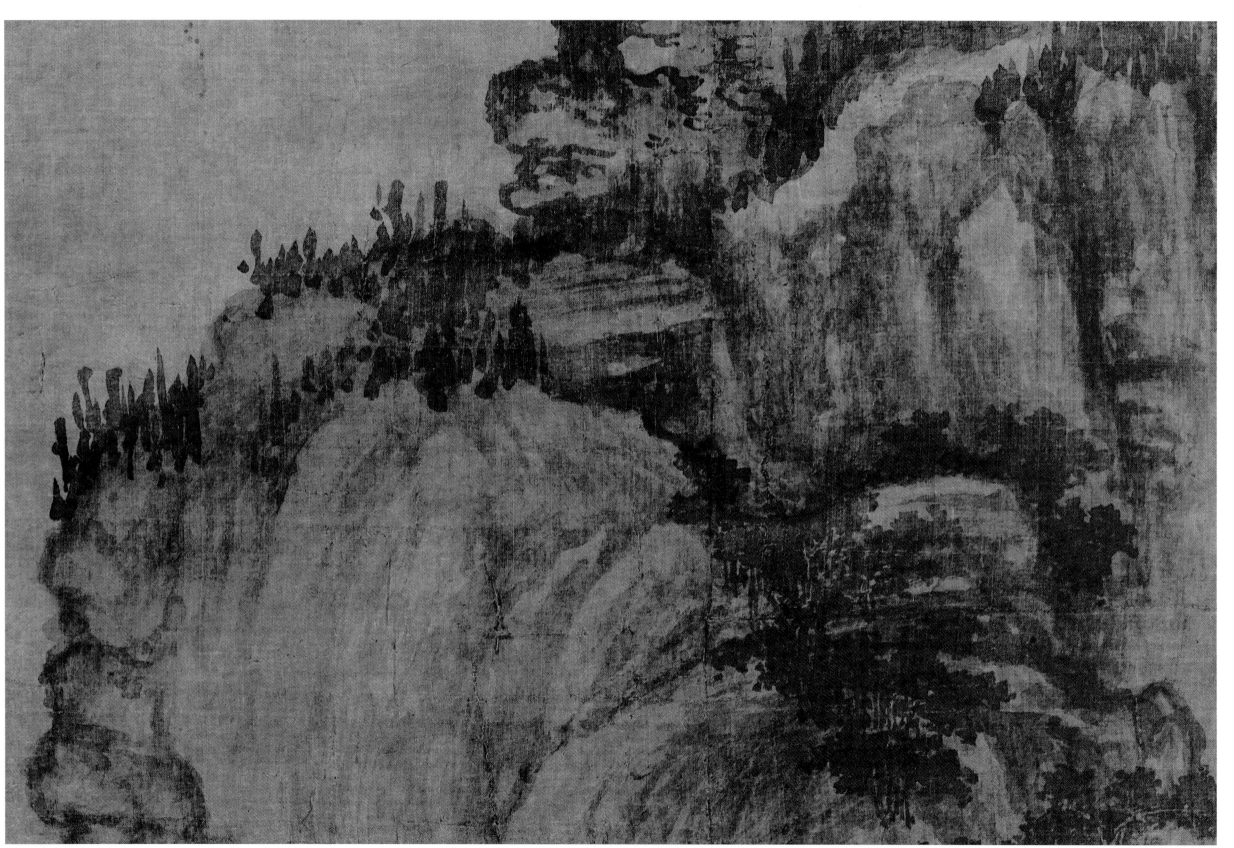

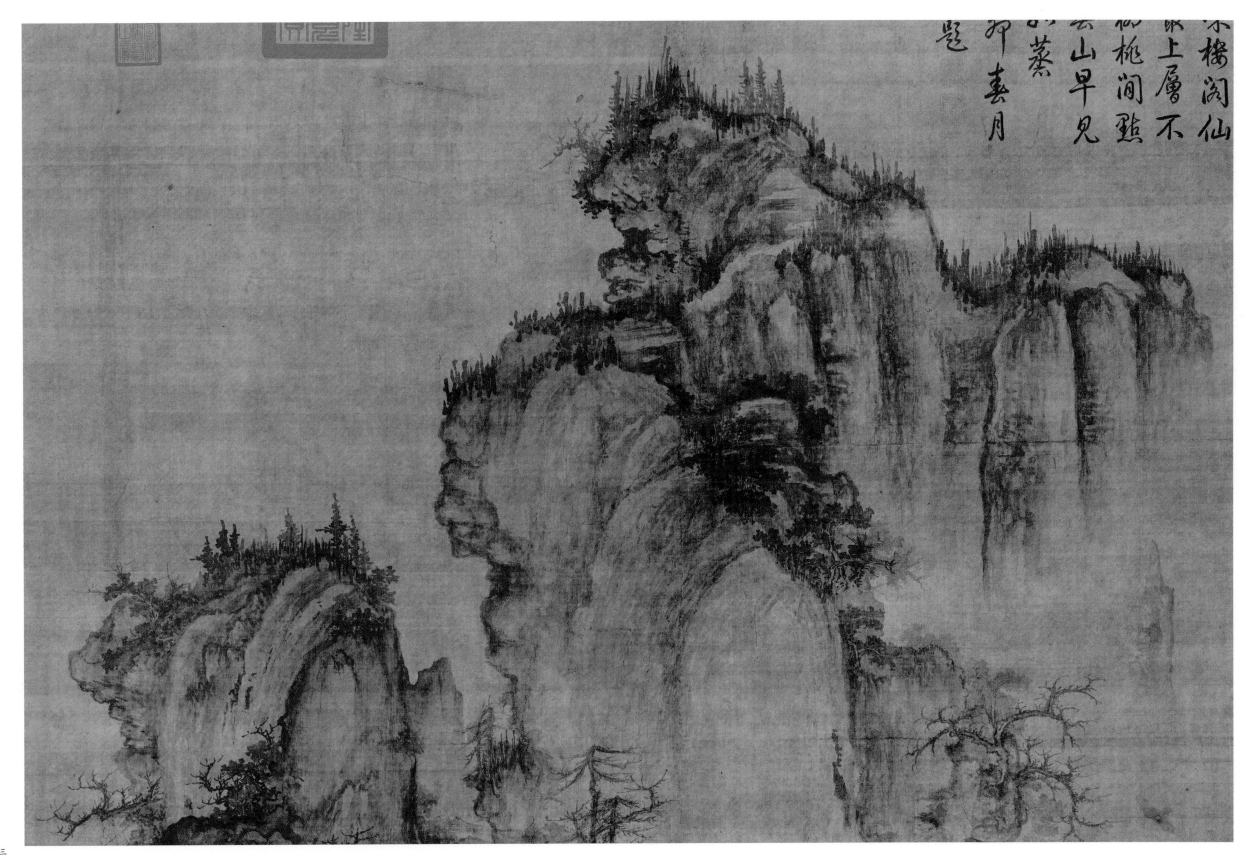

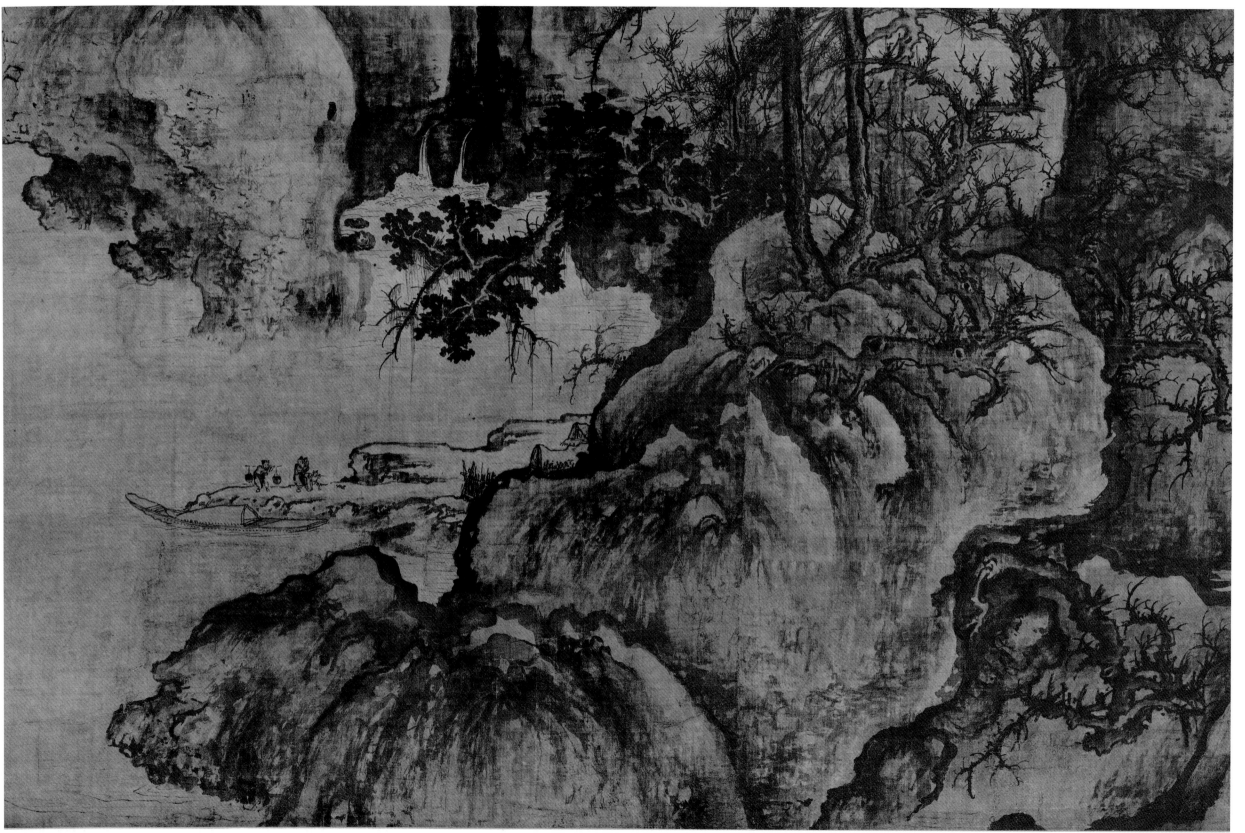

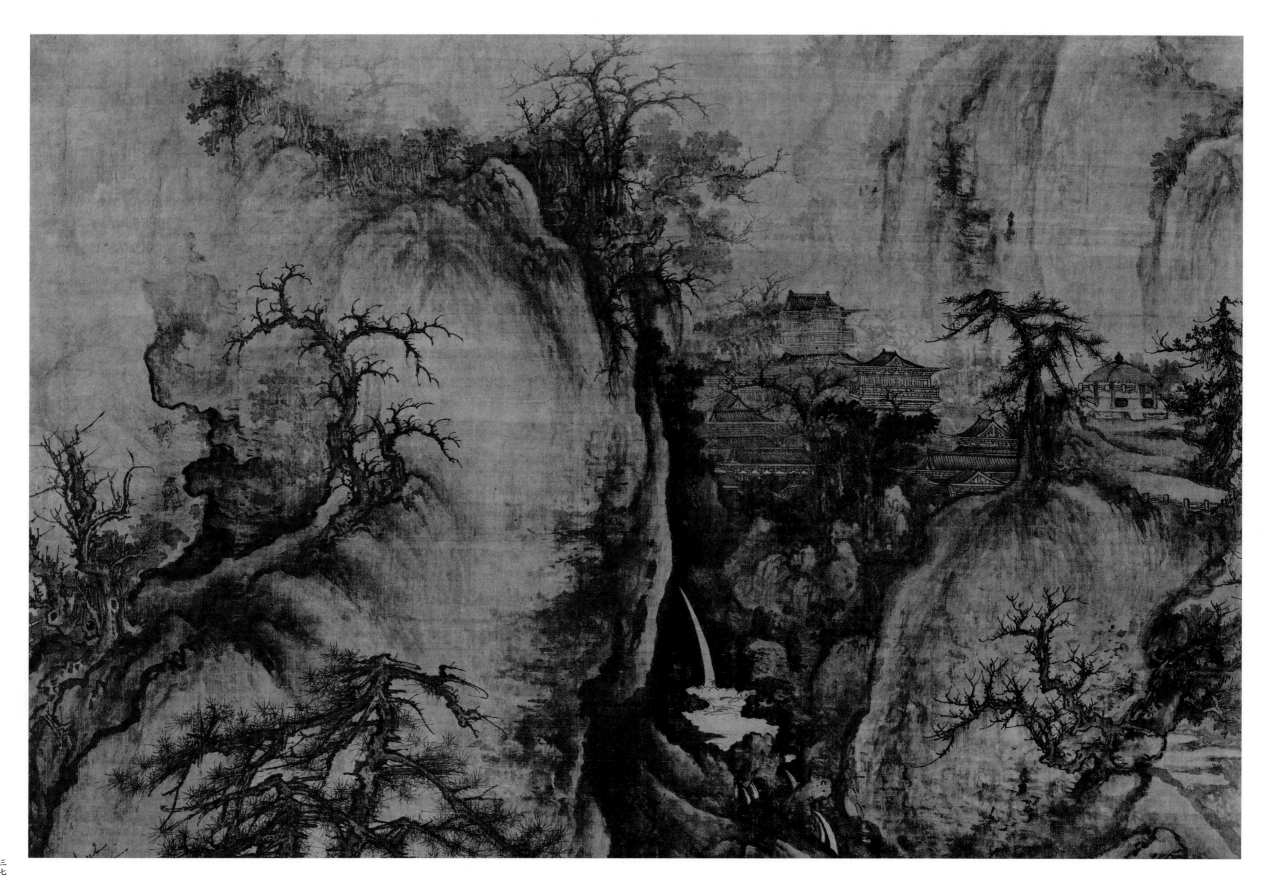

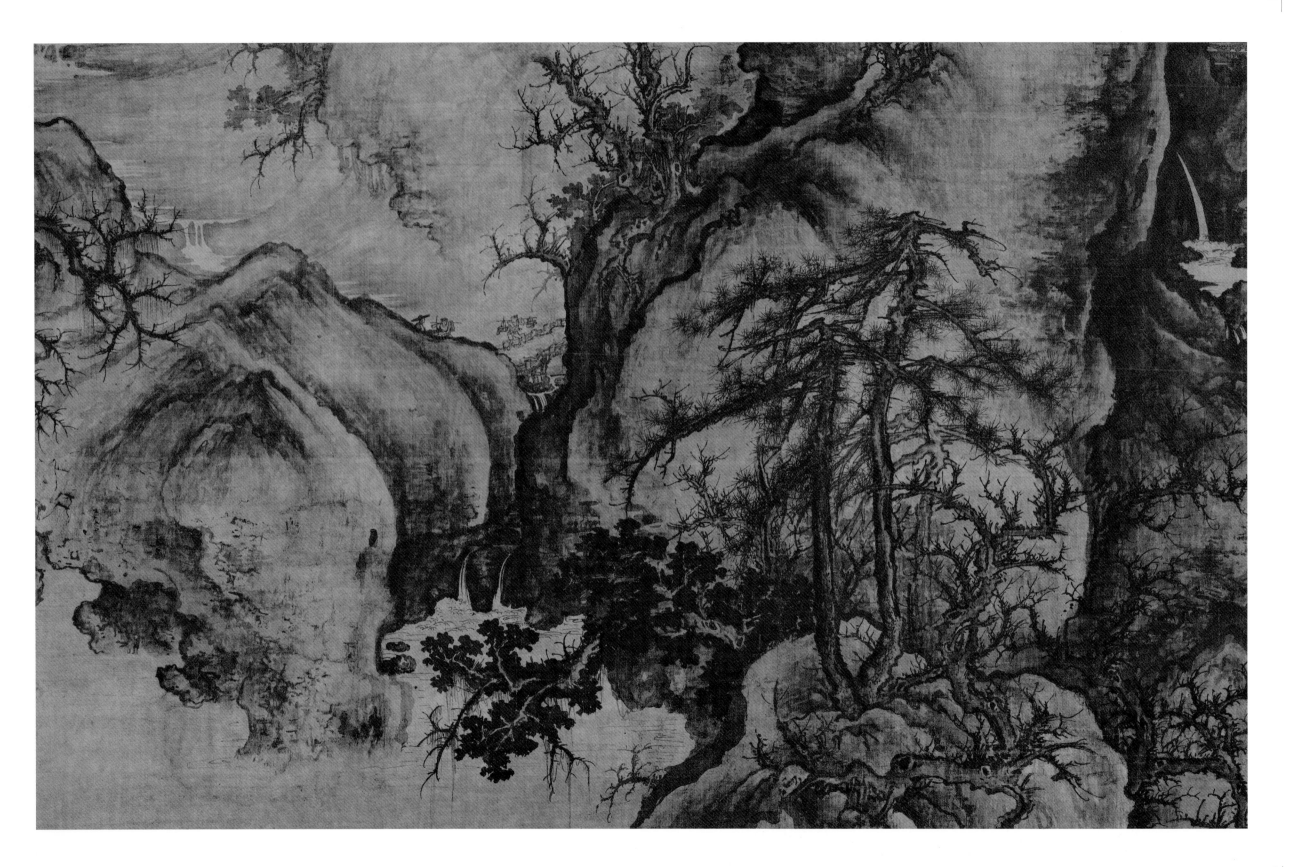

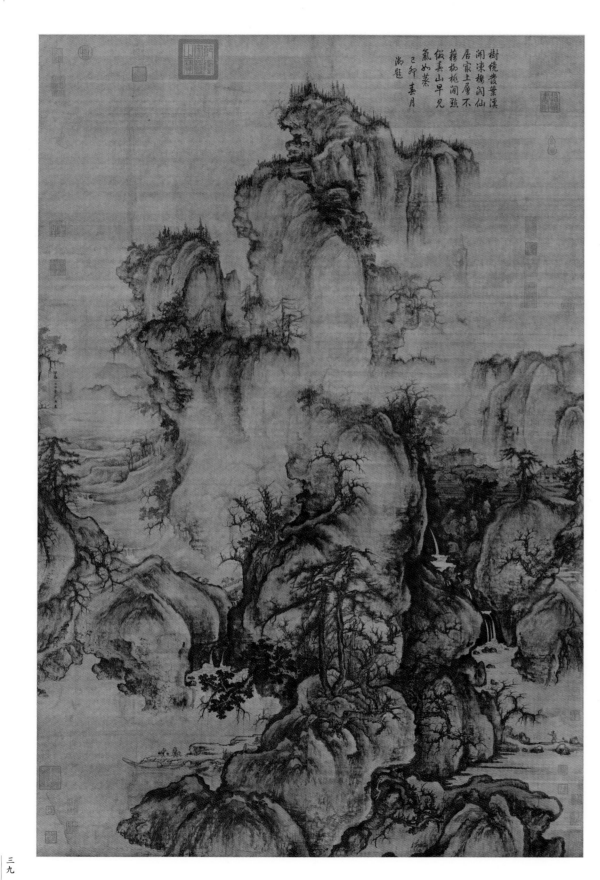

图书在版编目(CIP)数据

荣宝斋画谱．古代部分．84，宋代—郭熙绘早春图 /
(宋）郭熙绘． — 北京：荣宝斋出版社，2023.10
ISBN 978-7-5003-2427-0

Ⅰ．①荣… Ⅱ．①郭… Ⅲ．①山水画－中国－宋代
Ⅳ．①J222

中国版本图书馆CIP数据核字(2021)第272846号

编　　　者：孙虎城
责任编辑：王　勇
　　　　　　李晓坤
责任校对：王桂荷
责任印制：王丽清
　　　　　　毕景滨

RONGBAOZHAI HUAPU GUDAI BUFEN 84 GUO XI HUIZAOCHUNTU

荣宝斋画谱　古代部分　84　郭熙绘早春图

绘　　　　者：郭熙（宋）
编辑出版发行：荣宝斋出版社
地　　　　址：北京市西城区琉璃厂西街19号
邮 政 编 码：100052
制 版 印 刷：北京荣宝艺品印刷有限公司

开本：787毫米×1092毫米　1/8　　　印张：6
版次：2023年10月第1版　　　　　印次：2023年10月第1次印刷
印数：0001-3000　　　　　　　　　定价：48.00元

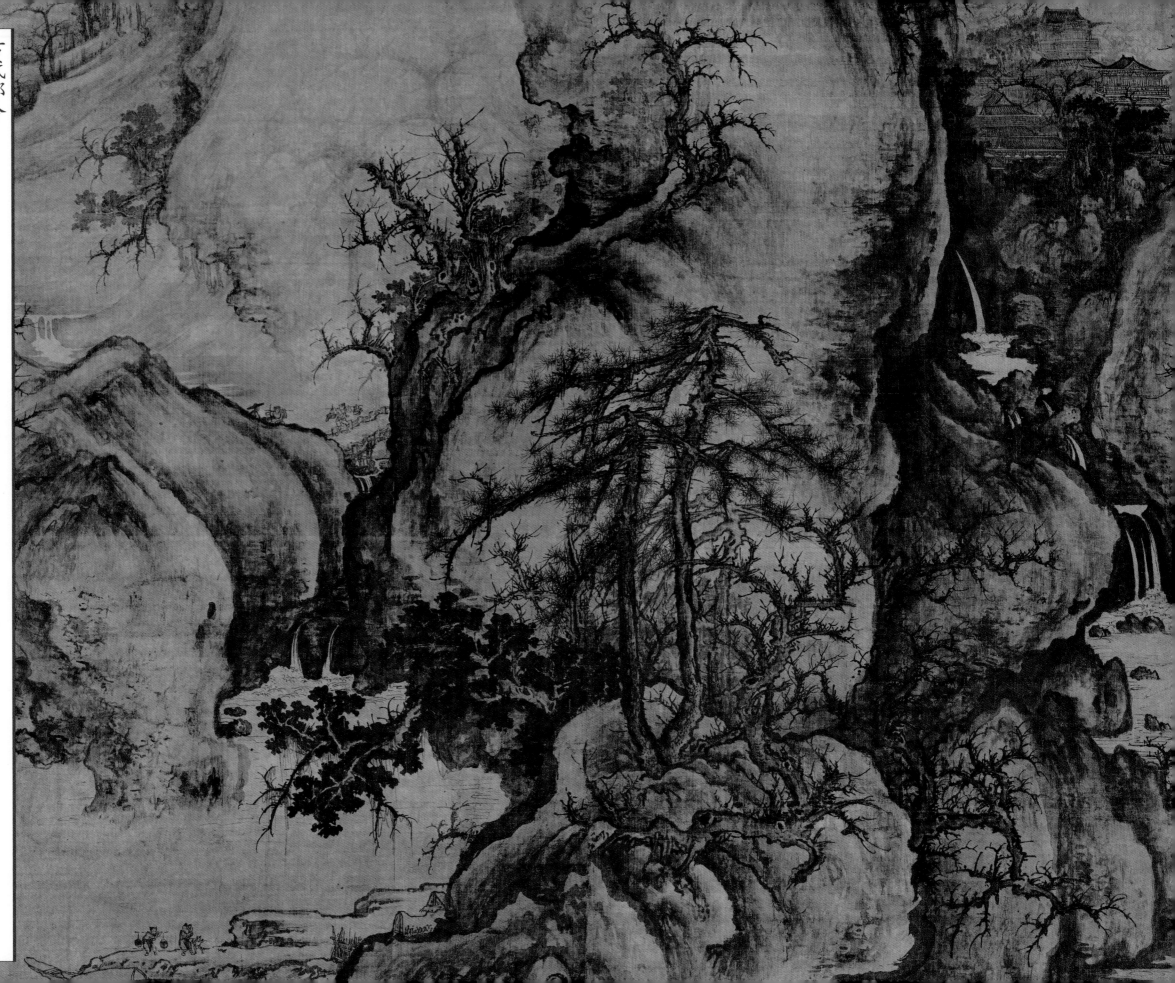

榮寶齋畫譜

古代部分

八十四

郭熙繪

早春圖

榮寶齋出版社